속성 클리어 모험 가이드 차례

스티커로 재미는2배!!!
피카츄와 이브이의 귀여운 스티커를 다양한 물건에 붙여보자.

구석구석까지 Let's Go!!
철저분석 가이드 133

스페셜 데이터 대공개 139

스페셜 칼럼 & 어드바이스

특별 단편 만화

[포켓몬스터 레츠고! 피카츄·레츠고! 이브이]의 무대인 관동지방을 모험하기에 앞서 알아둬야 할

① 모험의 목적은 이 2가지!!

첫 번째 목적은 포켓몬 트레이너로서 관동지방의 챔피언이 되는 것. 두 번째는 각지에서 포켓몬을 모아 [포켓몬 도감]을 완성하는 것이다!

첫 번째! 포켓몬리그 제패

모험을 하면서 포켓몬을 키워 8개의 포켓몬체육관에 도전! 그 다음, 포켓몬리그에서 우승해 전당등록을 목표로 하자!

❗ 마을에 있는 포켓몬체육관에 도전하자!

관동지방에는 전부 8개의 포켓몬체육관이 있다. 각각의 체육관을 지키는 관장에게 도전해 모든 관장들을 쓰러뜨리면 포켓몬리그로 가는 길이 열린다.

회색시티 포켓몬체육관
관장 웅

◀건물 앞에 있는 이 간판이 포켓몬체육관 표시.

▶포켓몬 승부 외에도 다양한 장치가 기다린다.

❗ 승리해서 체육관 배지를 모으자!

관장과의 포켓몬 승부에서 승리하면 체육관 배지를 받을 수 있다. 이 체육관 배지를 8개 모으는 것을 목표로 하자.

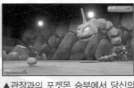

▲관장과의 포켓몬 승부에서 당신의 실력이 시험대에 오른다.

태주는 웅으로부터 회색배지를 받았다!

▲체육관 배지는 각각 디자인과 효과가 다르다.

트레이너 입문

정보를 모아서 소개한다! 트레이너가 되어 모험을 떠나기 전에 읽어두자!!

두 번째! [포켓몬 도감] 완성

관동지방을 모험하면서 각지에 서식하는 포켓몬을 찾아보자. 포켓몬을 잡으면 오박사가 준 [포켓몬 도감]에 그 정보를 등록할 수 있다.

▶잡은 포켓몬을 조사함으로써 포켓몬 승부에 대한 지식도 쌓인다. 챔피언에 차근차근 다가갈 수 있다!

❗ 관동지방의 포켓몬은 150종류

환상의 포켓몬 뮤를 제외하고 150종류의 포켓몬을 모으면 [포켓몬 도감]이 완성된다. 목표는 완성이다!

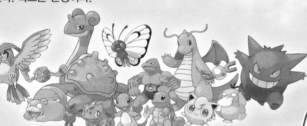

❗ 알로라지방의 리전폼 포켓몬도 등록!

알로라지방의 [리전폼]이라 불리는 독자적인 모습, 능력을 가진 포켓몬도 교환을 통해 손에 넣을 수 있다.

▲질퍽이
(알로라의 모습)

▼꼬마돌
(알로라의 모습)

▲꼬렛
(알로라의 모습)

▶나시

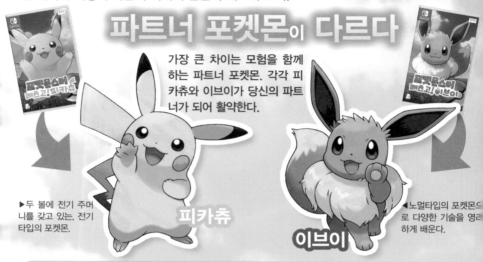

② 포켓몬스터 레츠고! 피카츄 와 포켓몬스터 레츠고! 이브이 의 차이는?

[포켓몬스터 레츠고! 피카츄・레츠고! 이브이]는 두 가지 버전으로 모험 내용의 일부가 다르다. 어디가 어떻게 다른지 여기서 간단히 체크해 보자!

파트너 포켓몬이 다르다

가장 큰 차이는 모험을 함께 하는 파트너 포켓몬. 각각 피카츄와 이브이가 당신의 파트너가 되어 활약한다.

▶두 볼에 전기 주머니를 갖고 있는, 전기 타입의 포켓몬.

피카츄

이브이

◀노멀타입의 포켓몬으로 다양한 기술을 영리하게 배운다.

출현하는 야생 포켓몬 일부가 다르다

관동지방 각지에 서식하는 야생 포켓몬도 버전의 차이가 있다. [포켓몬 도감]을 완성하기 위해서는 통신교환 등으로 손에 넣을 필요가 있다. 이것도 [포켓몬] 시리즈의 묘미 중 하나다.

포켓몬스터 레츠고! 피카츄
에서만 출현하는 포켓몬

▲모래두지　▲뚜벅쵸　▲가디

포켓몬스터 레츠고! 이브이
에서만 출현하는 포켓몬

▲모다피　▲나옹　▲식스테일

일부 이벤트가 다르다

오프닝이 다른 것은 물론 모험 중에 생기는 이벤트도 일부 다르다. 파트너 포켓몬이 피카츄와 이브이 중 누구냐에 따라 차이가 많다. 물론 전체적인 스토리는 같으니 작은 차이를 친구들과 서로 확인해 보는 것도 재미있을 듯.

어때? 그 피카츄에게
마블러스한 기술을 배우게 하지 않을래?

◀피카츄와 이브이는 배울 수 있는 기술이 다를 때가 있다.

3 과거 시리즈와의 차이

최신 게임기 Nintendo Switch의 등장으로 이제까지 없었던 놀이 방법이 가능해졌다! 포켓몬을 잡는 방법 등이 크게 바뀌었다.

야생 포켓몬 잡는 방법과 키우는 방법의 변화!

가장 큰 변화는 야생 포켓몬을 잡을 때 배틀을 하지 않는다는 것. 바로 몬스터볼을 던져 잡을 수 있게 되었다. 또한 포켓몬용 사탕으로 키우는 것도 가능하다.

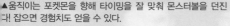
▲움직이는 포켓몬을 향해 타이밍을 잘 맞춰 몬스터볼을 던진다! 잡으면 경험치도 얻을 수 있다.

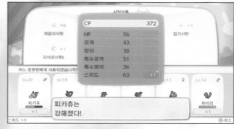
▲포켓몬용 사탕을 주면 포켓몬의 능력이 업! 레벨업 외에도 강해질 수 있다.

인기 앱 [Pokémon GO]와 연동!

이번 출시작에서 주목받는 기능 중 하나. [Pokémon GO]의 포켓몬을 [포켓몬스터 레츠고! 피카츄·레츠고! 이브이]에 데려올 수 있다.

자세한 내용은 p.127 체크!

❗[포켓몬스터 피카츄]가 스토리의 베이스!

[포켓몬스터 레츠고! 피카츄·레츠고! 이브이]는 1998년 GAMEBOY에서 발매된 명작 [포켓몬스터 피카츄] 스토리를 바탕으로 한다. 20년의 세월이 지나 최신 게임으로 다시 태어난 것이다.

©1995, 1996, 1998 Nintendo/Creatures inc./GAME FREAK inc.

포켓몬스터 레츠고! 피카츄·레츠고! 이브이 트레이너 입문

4 조작 방법은 크게 나뉜 2타입

조작은 크게 나뉘 TV에 연결하는 [TV 모드]와 휴대할 수 있는 [휴대 모드] 2타입 중에서 고를 수 있다. 취향에 맞게 나눠 사용하자.

사용할 컨트롤러의 버튼을 눌러주십시오

이 컨트롤러로 결정하시겠습니까?

◀▲어떤 모드에서든 시작할 때 조작 방법이 표시되니 체크!

Joy-Con으로 플레이

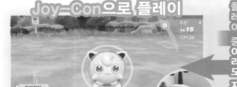

플레이 중이라도 자유롭게 변환!

휴대 모드로 플레이

▲[TV 모드]는 Joy-Con을 한 손에 들고 플레이. 큰 화면으로 여유롭게 즐길 수 있다.

▲[휴대 모드]는 이제까지의 [포켓몬] 시리즈와 마찬가지로 플레이할 수 있다. 어디든 휴대할 수 있는 것이 매력!

● Joy-Con으로 이런 플레이도 할 수 있다!

[나눔 플레이]로 둘이서 동시에 플레이!

Joy-Con을 나눔으로써 둘이서 함께 모험을 즐길 수 있다. 같은 세계에서 둘이 협력해 포켓몬을 잡을 수도 있다.

◀쉬는 Joy-Con을 건네면 바로 협력 플레이!

▶관동지방을 둘이서 모험! 모험이 한결 편해진다!!

파트너 사인에 맞춰 Joy-Con을 흔들흔들!

포켓몬 승부 중에 파트너가 신호를 줄 때가 있다. 신호에 맞춰 Joy-Con을 흔들면 파트너 기술이 나온다!

◀명령어를 선택하지 않고 Joy-Con을 흔들어 공격!

조작에 대해서는 책 후반부의 만화도 체크!!

별매 : 전용 디바이스 [몬스터볼 Plus]로 플레이

몬스터볼 모양을 한 [몬스터볼 Plus]를 컨트롤러 대신 사용할 수 있다.

자세한 내용은 p.132 체크!

●한국닌텐도주식회사/발매 중 54,800원

▶이 디바이스가 있으면 환상의 포켓몬 뮤를 손에 넣을 수 있다.

⑤ 필드 화면 보는 방법과 조작

필드를 모험 중, 위 버튼이나 X버튼을 누 르면 메뉴 화면이 표 시된다. 파트너 포켓 몬과 접촉하거나 포 켓몬의 정보를 확인 할 수 있다.

▲▲메뉴 화면을 띄우는 방법은 모 드에 따라 다르니 시작할 때 조작 설명을 잘 봐두자.

<div align="right">포켓몬스터 레츠고! 피카츄 • 레츠고! 이브이 트레이너 입문</div>

피카츄와 놀기/이브이와 놀기

파트너 포켓몬과 놀며 친해지거나 비술을 사용해 장애물을 제거할 수 있다.

파트너와 좀 더 친해질 수 있다!

접촉

▲파트너 포켓몬을 쓰다듬거나 톡톡 건드려 접촉할 수 있다.

호감도 업!

◀친해지면 배틀에서 보너스를 ▶활발하게 활약해준다

나무열매를 줄 수도 있다

손에 넣은 나무열매를 먹일 수 있다. 나무열매를 골라 입가에 가져가자.

선물을 줄 수도!

◀파트너 사인을 발견. Joy-Con을 흔들면….

▶도구 선물을 줄 때 도 있다.

🔼 비술

모험의 루트를 개척한다!

모험 도중 장애물 때문에 더 이상 갈 수 없 을 때가 있다. 그럴 때는 파트너 포켓몬의 비술을 사용하 자. 새로운 길이 열려 앞으로 나갈 수 있게 된다.

자세한 내용은 p.42를 체크!

도감

포켓몬 데이터를 한눈에!

[포켓몬 도감]을 사용해 만나거나 잡은 포켓몬의 정보를 확인할 수 있다.

포켓몬 타입

그 포켓몬의 타입을 표시. 두 개의 타입을 가진 포켓몬도 있다.

데이터를 본다

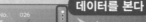

잡은 기록

잡은 같은 종류 포켓몬의 최대, 최소가 기록된다. 기록 갱신을 목표로 하자.

포켓몬의 모습

▲일부 포켓몬의 ♂과 ♀의 차이를 확인할 수 있다.

▲[리전폼]의 모습도 확인할 수 있다!

움직임을 본다

공격할 때의 움직임 등을 원하는 각도에서 볼 수 있다.

분포를 본다

▶잡은 포켓몬이 어디에 출현하는지를 체크할 수 있다.

순서

▶포켓몬을 무게 순서나 크기 순서로 바꿔 배열할 수 있다.

가방

손에 넣은 도구는 가방에 수납된다. 그리고 다시 자동으로 몇 종류의 수납으로 나뉜다.

잘 활용하면 모험이 한결 즐거워진다!

포켓몬 박스

잡은 포켓몬이 이 안에 들어간다!

잡은 포켓몬은 모두 이 장소에 수납된다. 배열 순서를 바꾸거나 검색도 할 수 있다. 포켓몬의 능력을 조사하거나 박사에게 보낼 수도 있다.

▲포켓몬을 고르면 거기서 실행할 수 있는 명령이 표시된다.

▲배틀 때 외엔 지닌 포켓몬과 박스 안 포켓몬을 자유롭게 바꿀 수 있다.

회복포켓

상처입은 포켓몬을 회복!

포켓몬의 HP를 회복시키는 [상처약]이나 상태 이상을 회복하는 [해독제] 등의 도구는 모두 이곳에 수납된다.

◀이 안의 도구는 포켓몬 배틀 중에도 쓸 수 있다.

기술머신케이스

손쉽게 기술을 배우게 할 수 있다!

포켓몬에게 기술을 배우게 하는 도구 [기술머신]이 수납된다. 기술머신은 필드에 떨어져 있거나, 모험 도중의 이벤트 등에서 손에 넣는다.

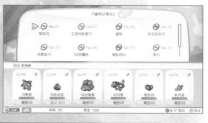

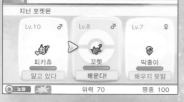

◀포켓몬에 따라 [배울 수 있는] 기술과 [배울 수 없는] 기술이 있다.

◀몇 번을 사용해도 사라지지 않으니 다양한 포켓몬에게 배우게 해보자.

강화포켓

포켓몬의 강화와 진화의 도구는 여기에!

포켓몬이 쓰는 기술의 사용횟수를 늘리는 [포인트업] 등이 수납되는 장소. 특정 포켓몬을 진화시킬 수 있는 도구인 [돌]도 여기에 수납된다.

사탕보틀

포켓몬의 능력을 올리는 사탕을 수납

도구 [사탕]이 수납되는 장소. [사탕]은 모험 중에 얻거나, 오박사에게 포켓몬 박스의 포켓몬을 보내면 답례로 받을 수 있다. 이번 출시작에서 포켓몬의 강화에 있어 빼놓을 수 없는 아이템.

◀[사탕]에는 종류가 있으며, 효과는 제각각이다.

◀강화하고 싶은 능력을 콕 집을 수 있어서 편리하다!

포켓몬스터 레츠고! 피카츄 · 레츠고! 이브이 트레이너 입문

포획포켓

포켓몬을 잡는 데 쓸모 있는 도구를 수납!

포켓몬을 잡을 때 쓸 [몬스터볼]과 [나무열매]가 수납된다. 포켓몬을 잡으러 가기 전에 그 수를 꼭 체크하자!

◀ 포켓몬을 잡으러 갔다 도구가 없는 일이 없도록.

배틀포켓

배틀할 때 능력을 크게 높인다!

포켓몬 배틀 중에 포켓몬의 능력을 일시적으로 업하는 [플러스파워], [디펜드업] 등의 도구가 자동적으로 수납되는 장소.

◀ 포켓몬 체육관 등에 도전하기 전에는 어느 정도 보충해 두자!

타운맵

길을 잃으면 바로 장소를 확인!

관동지방 지도를 볼 수 있다. 자신이 어느 지점에 있는지도 표시되기 때문에 길을 잃었을 때 이것으로 확인하면 알기 쉽다.

◀ 방문한 적이 있는 거리의 특징도 체크할 수 있는 편리한 도구다.

그 외

- 옷갈아입기트렁크　　자신과 파트너 포켓몬의 의상을 수납할 수 있다.
- 벌레회피스프레이　　일부 도구는 포켓 밖에 수납된다.
- [포켓몬피리] 등 중요한 물건

모험 중 입수한 [포켓몬피리]나 [승선티켓] 등 중요한 도구는 Y버튼의 [도구정리]로 정리 정돈해 두면 좋다.

배틀 전에 반드시 한 번은 체크!

지닌 포켓몬

지닌 포켓몬의 상태를 체크할 수 있다. 최대 6마리까지 세트할 수 있다.

[포켓몬 박스] 안에서 고른 6마리가 지닌 포켓몬으로 등록된다. 그 6마리의 상태를 체크 가능.

▲ 첫 화면에서 6마리의 HP와 상태 이상을 한눈에 알 수 있다.

❶상태를 본다

▶지닌 포켓몬의 능력치나 배운 기술 타입을 확인할 수 있다.

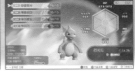

❷배열을 바꾼다

◀왼쪽 위에 세팅된 포켓몬이 포켓몬 승부에서 맨 처음에 등장하기 때문에 중요하다.

❸볼에서 꺼낸다

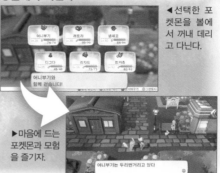

◀선택한 포켓몬을 볼에서 꺼내 데리고 다닌다.

▶마음에 드는 포켓몬과 모험을 즐기자.

❹이름을 바꾼다

◀포켓몬에게 별명을 지어줄 수 있다. 그러면 애착이 보다 커질 듯!

포켓몬스터 레츠고! 피카츄·레츠고! 이브이 트레이너 입문

통신

그 자리에서 친구들과 통신을 하거나 인터넷을 사용해 멀리 있는 사람과 통신할 수 있다.

더욱 폭넓게 즐길 수 있다!

이상한 소포

이상한 소포를 받겠습니까?

▷ 인터넷으로 받는다

▷ 시리얼 코드/암호로 받는다

▷ 소포를 확인한다

▲[이상한 소포]를 받으면 포켓몬이나 도구를 입수할 수 있다. 이후 포켓몬 선물 등으로 쓰이게 될 듯.

친구와 플레이

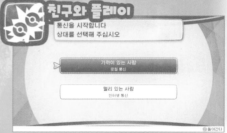

통신을 시작합니다
상대를 선택해 주십시오

▷ 가까이 있는 사람
로컬 통신

▷ 멀리 있는 사람
인터넷 통신

▲포켓몬을 통신교환하거나, 통신대전을 할 수 있다. 통신은 [포켓몬] 시리즈에서 빼놓을 수 없는 중요한 재미 요소.

리포트

이제까지의 모험 기록을 리포트에 적는다. 꼼꼼하게 기록을 남길 수 있도록 신경 쓰자.

무슨 일이 있으면 바로 리포트!

리포트를 쓰면 다음에 플레이할 때 그 장소에서 시작할 수 있다. [몬스터볼 Plus]를 접속하고 있을 경우엔 특별한 메뉴 [포켓몬과 외출한다]가 출현한다.

이름　　　태주
IDNo.　　722102
도감　　　37마리
돈　　　　47000원
플레이 시간　　6:16
모험 시작　　2018/11/16

모험을 기록한다
포켓몬과 외출한다
돌아간다

❗ [몬스터볼 Plus]로 사용할 수 있는 기능에 대해서는 p.132에서 소개.

6 포켓몬 잡는 방법

야생 포켓몬은 도로에 있는 수풀이나 동굴 안, 물 위 등 다양한 장소에서 출현한다. 포켓몬에 접근하면 화면이 바뀌어 포켓몬 잡기에 도전할 수 있다. 장소에 따라 출현하는 포켓몬은 다르다.

우선은 필드에서 조우!!

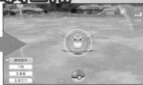

▲포켓몬은 수풀 밖으로 튀어나오는 경우도 있다. 접근해 보자!

▲그대로 볼을 던지는 장면으로 돌입! 배틀은 필요 없다.

포켓몬을 향해 몬스터볼을 던지자!

돌아다니는 포켓몬을 향해 볼을 던져 맞히면 볼 안으로 들어간다. 그리고 포켓몬이 도망치지 않으면 성공. 단 포켓몬이 볼을 튕겨내는 경우도 있으니 움직임을 잘 살핀 후 던지자!

▲포켓몬 주위에서 움직이는 링이 표적의 역할을 한다.

▲볼이 더 이상 흔들리지 않고 [철 칵] 소리가 나면 성공.

요령1 던지는 몬스터볼을 나눠 사용하자!

몬스터볼은 각각 성능이 달라서 포획 난이도가 다르다. 모험을 진행하다 보면 입수하는 볼의 종류가 늘어난다.

 몬스터볼 수퍼볼 하이퍼볼

◀왼쪽부터 오른쪽으로 갈수록 성능이 좋아진다.

 마스터볼

◀반드시 잡을 수 있는 매우 중요한 볼.

요령2 잡을 포켓몬에게는 [나무열매]를 던지자!

볼을 던지기 전에 [나무열매]를 던지면 잡기가 쉬워지거나 움직임이 느려진다. [나무열매]에는 다양한 종류가 있다.

◀[라즈열매]를 던지면 잡기가 쉬워진다.

요령3 링을 보면서 타이밍을 노리자!

포켓몬 주위에서 움직이는 링이 작아졌을 때 볼을 맞히면 보너스가 발생. 보다 쉽게 잡을 수 있다!

◀링이 가장 작을 때 맞히면 최고 보너스!

7 포켓몬 배틀 방법

이번 출시작의 포켓몬 배틀은 트레이너전과 일부 포켓몬에서만 발생. 배틀에 돌입하면 아래와 같은 화면이 나오니 화면 보는 방법을 익혀두자. 중요한 정보가 아주 많다.

트레이너와 눈이 마주치면 배틀!

내 반바지 멋있지?
바라봐도 돼!

반바지 꼬마 영수가
승부를 걸어왔다!

▲상대에게 접근하기 전에 지닌 포켓몬의 배열 순서를 확인해 두자.

배틀 화면 체크

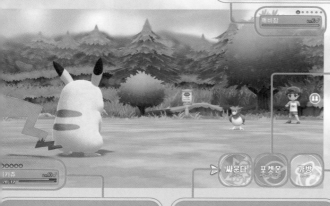

상대의 포켓몬 정보
상대가 갖고 있는 포켓몬의 수와 HP, 레벨을 표시.

포켓몬
지닌 포켓몬을 교대하거나 기술과 능력을 확인할 수 있다.

가방
배틀 중에 쓸 수 있는 도구를 표시. HP 회복도 여기에서 이루어진다.

자신의 포켓몬 정보
배틀 중 포켓몬의 HP와 레벨, 지닌 포켓몬의 수를 표시.

싸운다
[싸운다]를 선택하면 배운 기술을 골라 공격할 수 있다.

포켓몬스터 레츠고! 피카츄 • 레츠고! 이브이 트레이너 입문

기본 룰❶

배틀은 턴제!
자신의 포켓몬과 상대의 포켓몬이 서로 번갈아 가며 공격한다. 기본적으로 선공이 유리하다.

❶ 기술을 선택
▲자신의 포켓몬이 배우고 있는 기술 중에서 1개 선택하자.

❷ 선공의 공격
▲[스피드]가 높은 포켓몬이 먼저 공격에 나선다.

❸ 후공의 공격
▲선공하지 못한 포켓몬이 반격. 다음 턴으로.

①~③을 반복한다.

잡는 방법과 배틀에 대해서는 책 후반부의 만화에서도 함께 체크하자!

기본 룰❷

배틀은 최대 6마리의 팀전!

배틀에는 지닌 포켓몬을 최대 6마리까지 내보낼 수 있다. 배틀 상황에 따라 예비해둔 지닌 포켓몬과 교대할 수 있도록 다양한 타입의 포켓몬을 모아두자.

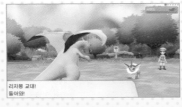

리자몽 교대!
돌아와!

◀상대 포켓몬과 타입 상성이 나쁜 경우에는 바로 교대하는 것이 철칙이다.

🔔 지닌 포켓몬은 포켓몬 박스의 포켓몬과 바꿀 수 있다

▶배틀 전이라면 지닌 포켓몬 6마리를 포켓몬 박스 안에서 자유롭게 바꿀 수 있다. 항상 최고의 편성으로 도전하도록 하자.

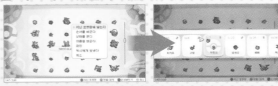

최강 팀 조직 방법

어떤 타입의 포켓몬과도 유리하게 싸울 수 있도록 다양한 타입의 포켓몬을 모아두자!

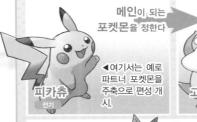

메인이 되는 포켓몬을 정한다

피카츄 전기

◀여기서는 예로 파트너 포켓몬을 주축으로 편성 개시.

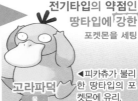

전기타입의 약점인 땅타입에 강한 포켓몬을 세팅

고라파덕 물

◀피카츄가 불리한 땅타입의 포켓몬에 유리.

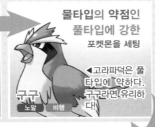

물타입의 약점인 풀타입에 강한 포켓몬을 세팅

구구 노말 비행

◀고라파덕은 풀타입에 약하다. 구구라면 유리하다!

망키 격투

뚜벅쵸 풀 독

캐이시 에스퍼

더 나아가 다양한 타입의 포켓몬을 세팅

교대로 상대 포켓몬의 약점을 공격하기 쉬워 보다 강한 팀이 완성되어 간다!

● 배틀 중 HP가 줄거나, 상태 이상이 되면 회복 또는 교대하자! ●

지닌 포켓몬의 HP가 0이 되면 기절 상태가 되어 싸울 수 없다. 상태 이상이 되어도 불리하니 도구나 교대를 구사해 상대에게 페이스가 넘어가지 않도록 하자.

배틀 중에 회복용 도구를 사용한다

▶[회복포켓] 안의 [상처약] 등으로 회복!

피카츄의 체력이 회복되었다!

예비 포켓몬으로 교체한다

▶회복용 도구가 없을 때는 씽씽한 포켓몬으로 교대하자.

036

• 상태 이상으로 배틀을 보다 유리하게! •

상대의 포켓몬이 [마비]나 [독] 등의 상태 이상을 일으키면 배틀
이 유리해진다. 상태 이상으로 만드는 기술은 기술 설명화면을
보면 체크할 수 있다.

마비

4분의 1확률로 기술이 나오지 않게 된다. [스피드]도 떨어져 이중으로 차이를 벌릴 수 있다.

❶ 전기타입 포켓몬은 마비 상태가 되지 않는다.

얼음

일부 얼음타입 기술로 발생하는 상태 이상. 대부분의 공격을 봉쇄할 수 있지만 몇 턴 지나면 회복된다.

❶ 얼음타입 포켓몬은 얼음 상태가 되지 않는다.

화상

턴마다 조금씩 데미지를 받게 된다. 상대의 [공격]도 떨어지기 때문에 강한 상대에게도 유리!

❶ 불꽃타입 포켓몬은 화상 상태가 되지 않는다.

독

턴마다 조금씩 데미지를 받는다. 작은 데미지지만 장기전으로 가면 만만하게 볼 수 없다.

❶ 독, 강철타입 포켓몬은 독 상태가 되지 않는다.

맹독

[독]보다 강력. 턴마다 받는 데미지가 늘어나기 때문에 이 공격을 받았을 때는 바로 회복시키자.

❶ 독, 강철타입 포켓몬은 맹독 상태가 되지 않는다.

잠듦

잠들어 버려 공격을 비롯해 대부분의 행동을 할 수 없게 된다. 몇 턴 후 깨어나지만 그 사이 교대나 도구를 사용하는 것이 안전.

혼란

포켓몬은 혼란 상태가 되면 착각하여 자신을 공격할 때가 있다. 몇 턴 후에 자동 회복 하지만 그동안 배틀이 불안정해진다. 교대하면 회복된다.

풀죽음

일부 기술로 상대보다 먼저 공격함으로써 풀죽게 할 수 있다. 상대를 풀죽게 하면 그 턴은 행동할 수 없게 되어 유리하다.

기절

HP가 0이 되면 배틀에 참가할 수 없게 된다. [가위자르기]처럼 상대를 일격에 [기절] 상태로 만들 수 있는 기술도 있다.

포켓몬스터 레츠고! 피카츄·레츠고! 이브이 트레이너 입문

❗ 상태 이상이 특기인 포켓몬을 1마리 준비해 두는 것도 방법

포켓몬 배틀은 팀전인 것을 이용해 상태 이상 기술을 여러 개 가진 포켓몬을 지닌 포켓몬의 선두로 한다. 상대에게 상태 이상을 일으켜 유리한 상태로 만든 후 교대하는 것도 효과적.

◀추천하는 종류는 물타입 포켓몬. 상태 이상 기술을 배울 것이 많다.

포켓몬의 7가지 능력의 차이에 대해 철저하게 체크!

전부 7가지의 능력이 있는데 각 수치는 높을수록 좋다. 공격과 방어에 대해서는 [물리]와 [특수] 둘로 나뉜다.

◀화면 오른쪽 위 포켓몬 정보의 능력 그래프를 보고 키울 때 참고로 하자.

공격

분류 : 물리

이 수치로 물리 기술을 입혔을 때의 데미지가 결정된다. 주된 직접 공격은 물리 기술이다.

방어

[물리]에 대응

이 수치가 높으면 물리 기술을 받았을 때의 데미지를 줄일 수 있다. 수치가 높을수록 끈질긴 배틀을 선보인다.

특수공격

분류 : 특수

이 수치가 높으면 상대에게 주는 특수 기술의 데미지가 올라간다. 상대에게서 떨어져 공격하는 기술이 많다.

특수방어

[특수]에 대응

특수 기술을 받았을 때 받는 데미지를 줄일 수 있다. [방어]와 비교해 수치가 낮은 쪽을 공격하길 권한다.

HP

포켓몬의 체력에 해당하는 수치. HP가 0이 되면 배틀을 할 수 없게 되니 높으면 높을수록 좋다.

CP

새롭게 등장한 능력. 포켓몬의 종합적인 파워를 표시한다. [CP가 높다=강하다]이니 편성할 때 참고하자.

스피드

이 수치가 높을수록 먼저 공격하기 쉬워진다. 선공이 유리하기 때문에 중요한 능력이다.

❗ 기술타입 상성과 성능으로 데미지가 바뀐다

타입 상성과 급소 공격으로 데미지가 변화. 데미지는 수치로 표시되지 않기 때문에 효과적인지 어떤지는 메시지로 확인하자.

상성	배틀 중 메시지	효과
상성이 좋다	[효과가 굉장했다!]	2배 이상
보통	메시지 표시 없음	보통
별로 좋지 않다	[효과가 별로인 듯하다…]	0.5배 이하
나쁘다	[효과가 없는 것 같다…]	없음
포켓몬과 같은 타입의 기술을 사용한다	메시지 표시 없음(기술 효과는 있음)	1.5배

또한

기술이 급소에 맞으면 데미지가 1.5배

일정한 확률로 급소에 맞을 때가 있다. 타입 상성과는 상관없이 큰 데미지가 된다.

능력에 따라 3종류의 기술을 나눠 사용하자!

배틀에서 구사하는 기술에는 물리 기술과 특수 기술, 변화 기술이 존재한다. 상대에 따라 나눠 사용하자.

▲능력을 변화시키는 변화 기술을 사용하면 Y버튼으로 확인 가능.

▲능력이 얼마나 오르거나 내렸는지 ▲의 방향과 숫자로 확인할 수 있다.

물리

[공격]과 [방어]의 수치 차이로 데미지가 결정된다.

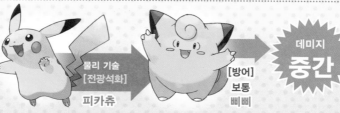

물리 기술 [전광석화]
피카츄

[방어] 보통 삐삐

데미지 **중간**

특수

상대의 [특수방어]가 높으면 특수 기술이 별로 효과가 없다.

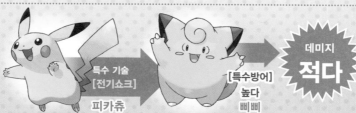

특수 기술 [전기쇼크]
피카츄

[특수방어] 높다 삐삐

데미지 **적다**

변화

상대의 [방어]를 낮춤으로써 물리 기술이 효과적이 된다.

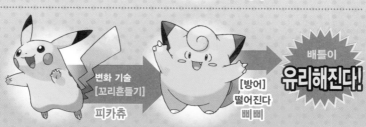

변화 기술 [꼬리흔들기]
피카츄

[방어] 떨어진다 삐삐

배틀이 **유리해진다!**

포켓몬스터 레츠고! 피카츄 · 레츠고! 이브이 트레이너 입문

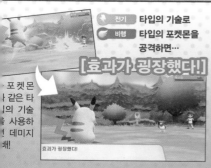

전기 타입의 기술로
비행 타입의 포켓몬을 공격하면…

[효과가 굉장했다!]

▶ 포켓몬과 같은 타입의 기술을 사용하면 데미지가 배!

효과가 굉장했다!

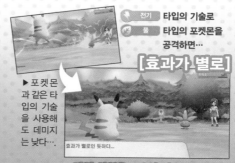

전기 타입의 기술로
풀 타입의 포켓몬을 공격하면…

[효과가 별로]

▶ 포켓몬과 같은 타입의 기술을 사용해도 데미지는 낮다…

효과가 별로인 듯하다…

타입 상성은 p.2의 리스트로 체크하자!

8 포켓몬 키우는 방법

파트너 포켓몬만 강하게 키워봤자 모험은 잘되지 않는다. 지닌 포켓몬 6마리를 골고루 키우는 편이 모험을 진행하기 한결 쉬워진다. 키우는 방법은 크게 나눠 2가지다.

경험치를 쌓아 레벨업!

포켓몬 배틀에서 승리하거나 포켓몬을 잡으면 지닌 포켓몬 전부에게 경험치가 들어간다. 그리고 일정 경험치가 쌓이면 포켓몬이 레벨업한다. 포켓몬을 잡을 때의 지닌 포켓몬은 배틀을 하지 않으니 약해도 OK. 레벨이 낮은 포켓몬을 키울 때 추천하는 방법이다.

배틀에서 승리

◀배틀에서 경험치를 얻어 레벨업하면 능력이 얼마나 업 되었는지 수치로 표시된다. 특기가 있을 경우엔 그 능력의 수치가 많이 올라간다.

포켓몬을 잡는다

◀야생 포켓몬을 연속으로 잡음으로 경험치가 쑥쑥 들어온다. 많이 잡은 포켓몬은 오박사에게 보내 사탕을 받게 되자.

[사탕]을 줘서 강하게 만든다

모험 중에 입수할 수 있는 [사탕]을 사용해 포켓몬의 능력을 더욱 강화할 수 있다. 사탕은 종류에 따라 효과가 다르니 다양한 사탕을 이용해 포켓몬을 골고루 강하게 만들자.

◀[사탕]은 오박사에게 포켓몬을 보내면 상으로 얻을 수 있다. 레벨업을 하지 않아도 능력을 올릴 수 있다.

❗ 기술은 레벨업이나 기술머신으로 배운다

포켓몬은 최대 4개까지 기술을 동시에 배울 수 있다. 주된 방법은 레벨업과 기술머신 2가지. 기술머신은 이벤트 등으로 손에 넣는다.

◀특정 레벨이 되면 그 자리에서 배울지 어떨지 묻는다.

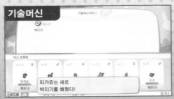

◀배울 수 있는 기술은 포켓몬에 따라 다르지만 몇 번이든 쓸 수 있다.

9 포켓몬의 진화

포켓몬은 진화하면 다른 모습이 된다. 타입이 2개가 되기도 하고, 새로운 기술을 배울 수 있게 될 때도 있다. 게다가 한 단계 더 진화해서 보다 강해지는 포켓몬도 있다.

기본은 레벨업으로 진화

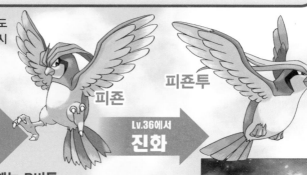

기본적인 진화는 [일정 레벨에 도달하는 것]. 레벨을 올려 진화시키자.

구구

피죤

피죤투

Lv.18에서
진화

Lv.36에서
진화

❗ 진화를 멈추고 싶을 때는 B버튼

진화 중인 장면에서 B버튼을 누르면 진화를 멈출 수 있다. 진화 전 상태로 두면 레벨업하기 쉽고, 일부 기술을 빨리 배울 수 있다.

특별한 조건에서 진화하는 포켓몬도 있다

포켓몬 중에는 레벨업 외의 방법으로 진화하는 것도 있다. [포켓몬 도감]을 완성하기 위해서라도 중요한 정보이니 진화 조건은 꼼꼼하게 체크해 두자.

도구를 사용해서 진화

필드에서 도구를 사용함으로써 그 자리에서 진화할 수 있다. 레벨은 상관없이 바로 진화가 가능하다.

물의돌

별가사리

아쿠스타

통신교환으로 진화

포켓몬끼리 통신교환함으로써 진화. 진화 후에 다시 통신교환으로 되돌려도 진화 후 모습을 그대로 유지한다.

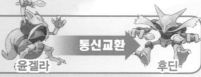

통신교환

윤겔라

후딘

❗ 파트너 포켓몬은 진화하지 않는다

파트너인 피카츄와 이브이는 진화를 싫어하기 때문에 진화시킬 수 없다. 진화시키고 싶을 때는 야생 피카츄 또는 이브이를 잡아 도구를 사용하자.

포켓몬스터 레츠고! 피카츄・레츠고! 이브이 트레이너 입문

10 비술을 활용하자

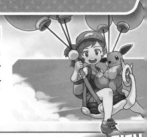

비술은 파트너 포켓몬만이 필드에서 사용할 수 있는 특별한 능력. 모험 중에 나오는 장애물, 강, 바다를 건너야 할 때 사용함으로써 앞으로 나아갈 수 있다.

비술 [사선베기] 방해가 되는 나무를 절단!

나무가 가로막아 지나갈 수 없을 때는 [사선베기]. 길을 막은 나무를 단칼에 두 동강 내 지나갈 수 있게 된다. 배우고 있는 상태에서 나무를 조사하기만 해도 사선베기는 발동할 수 있다.

비술 [반짝이기] 캄캄한 동굴을 비춘다!

일부 동굴은 너무 캄캄해서 화면이 까매질 때가 있다. 그럴 때 사용하는 것이 [반짝이기]. 주위를 비쳐 탐색할 수 있게 한다. 동굴에서 나올 때까지 효과는 지속된다.

비술 [하늘날기] 단숨에 마을로 날아간다

한 번 방문한 적이 있는 마을로 순식간에 이동할 수 있는 편리한 비술. 모험 중에 마을을 왕복할 때나 당장 마을로 돌아가고 싶을 때 사용하자. 타운맵에서도 쓸 수 있다.

비술 [물결타기] 넓은 바다를 가른다!

[물결타기]를 사용하면 물 위를 나아갈 수 있다. 모험을 진행할 때는 물론, 물 위에 출현하는 포켓몬을 잡고 싶을 때도 요긴한 비술이다.

비술 [밀어내기] 거대한 바위를 밀어낸다!

거대한 바위나 블록을 밀어내는 비술. 바위를 이용한 동굴의 장치를 해제할 때 반드시 필요하다. 장치를 해제함으로써 동굴 깊숙이 들어갈 수 있다.

11 함께 다니면 더욱 즐거워지는 모험

모험 중에 파트너 포켓몬과는 별도로 지닌 포켓몬을 데리고 다닐 수 있다. 지닌 포켓몬 중 1마리를 볼에서 꺼내 함께 걷는 것이다. 일부 포켓몬은 주인공을 태울 수도 있다. 포켓몬에 따라 다양한 동작을 선보여 모험이 한층 즐거워진다!

도구를 발견한다

함께 걷다 보면 포켓몬이 멈춰 설 때가 있다. 말을 걸면 발견한 도구를 선물해 줄 때가 있다.

이상해풀은 우거진
풀숲에서 뭔가를 발견했다!

태주는 이상해풀로부터
은 나나열매를 받았다!

◀포켓몬 타입에 따라 도구를 발견하는 장소는 다르다. 다양하게 시도해 보자.

포켓몬스터 레츠고! 피카츄·레츠고! 이브이 트레이너 입문

특별한 포켓몬을 타고 이동

일부 포켓몬을 타고 빨리 이동할 수 있다. 그 외에도 등에 타고 날 수 있다거나, [물결타기] 사용시 타고 물 위를 이동할 수 있는 것도 있다.

태우고 달린다

◀주인공이 달리는 것보다 빨리 이동할 수 있다. 급할 때 활용하자.

태우고 헤엄친다

◀[물결타기]와는 다른 기분으로 이동을 즐길 수 있다.

태우고 난다

◀태우고 달리는 것과 마찬가지로 빨리 이동할 수 있다.

둘이서 걷기도 가능하다

둘이서 모험을 할 때도 동시에 걷기가 가능하다. 1P가 볼에서 꺼낸 포켓몬의 다음 포켓몬이 2P에 자동적으로 선택된다.

▲2명일 때는 뒤처지지 않게 함께 이동하면서 모험을 하자!

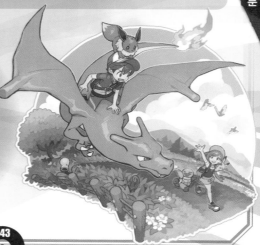

12 통신으로 넓어지는 세계

[포켓몬스터 레츠고! 피카츄・레츠고! 이브이]는 본체끼리의 통신으로 친구들과 즐길 수 있는 것은 물론, 인터넷 통신을 통해 전 세계 플레이어와 게임을 할 수 있다. [이상한 소포]를 받을 때도 통신기능을 사용하니 사용 방법을 꼼꼼하게 체크해 두자.

이상한 소포

특별한 포켓몬이나 도구를 소포로 받을 수 있다. 받는 방법은 2종류가 있으니 선물에 대한 설명을 잘 읽은 후 받도록 하자.

인터넷으로 받는다

인터넷 환경이 있는 장소라면 어디서든 받을 수 있다.

시리얼코드/ 암호로 받는다

시리얼코드 또는 암호를 입력하면 선물을 받을 수 있다.

▲받은 선물은 [소포를 확인한다]로 체크할 수 있다.

친구들과 즐긴다

친구들과 통신교환과 통신대전이 가능하다. 설정한 암호를 서로가 입력함으로써 연결된다.

● 가까이 있는 사람(로컬 통신)/멀리 있는 사람(인터넷 통신)(통신상대)

[가까이 있는 사람]의 경우는 인터넷이 필요 없다. [멀리 있는 사람]의 경우에만 인터넷이 필요하다.

● 통신교환

서로가 고른 포켓몬을 통신으로 교환할 수 있다. [포켓몬 도감]을 완성하고 싶을 때 사용하자!

● 싱글배틀/더블배틀

싱글배틀에서는 1 VS 1, 더블배틀에서는 2 VS 2로 승부. 레벨과 능력 제한도 설정이 가능하다.

▶ 암호는 포켓몬으로 되어 있다. 3마리를 설정하자.

! 멀리 있는 사람(인터넷 통신)과 게임을 즐기려면 Nintendo Switch Online 가입이 필요하다. 자세한 내용은 공식 HP를 체크.

! 가까이 있는 사람(로컬 통신) 외에는 닌텐도 어카운트 로그인이 필요

닌텐도 어카운트는 닌텐도의 각종 서비스를 받을 때 필요한 계정. 작성은 무료이니 아직 만들지 않은 사람은 공식 사이트에 접속해 등록해 두자.

※한국의 닌텐도 어카운트를 이용한 온라인 플레이 등에 대해서는 미정입니다.

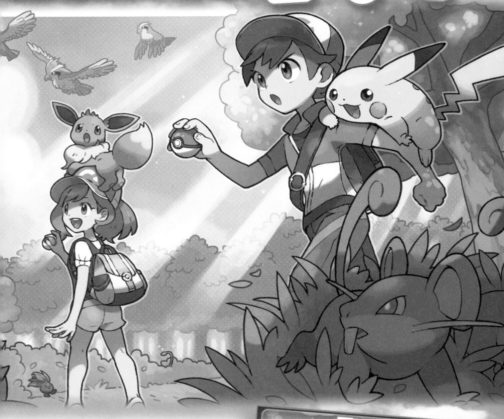

포켓몬스터 레츠고! 피카츄 포켓몬스터 레츠고! 이브이

스토리 & 맵 공략

어떤 포켓몬이 살고 있을까? 어떤 일들이 기다리고 있을까? 만만치 않은 관장들을 쓰러뜨리려면 어떻게 싸우면 좋을까? 추천 험 루트와 함께 관동지방의 비밀을 대공 개!! 자, 우리 함께 떠나자.

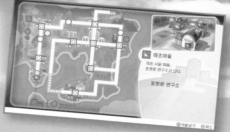

🏠 태초마을
작은 시골 마을.
포켓몬 연구소가 있다.

포켓몬 연구소

ⓐ 의욕넣기 ⓑ 취소

추천하는 모험 루트

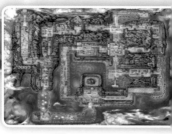

관동지방은 어떤 루트로 가면 좋을까? 클리어해야 할 것은 무엇일까? 각 에리어의 데이터와 함께 읽으면 무엇을 해야 할지 단번에 알 수 있다!

스토리 & 맵 공략/추천하는 모험 루트

노랑시티 p.99

▶ 노랑시티 체육관에 가서
체육관 관장 초련에게 도전! ②

※그 후, 무지개시티 서쪽에서 16번도로를 지나든가,
갈색시티 동쪽에서 11번도로를 거쳐 12번도로를 지나든가,
둘 중 하나의 루트로 연분홍시티로 향한다.

16번도로쪽 루트

16번도로 p.106

17번도로 p.106

18번도로 p.106

▶ 16번도로 입구에서 자고 있는
잠만보를 [포켓몬피리]로 깨운다. ①
▶ 그 후, 17번도로, 18번도로를 지나
연분홍시티로.

12번도로쪽 루트

12번도로 p.108

13번도로 p.110

14번도로 p.110

15번도로 p.110

▶ 12번도로 중간에 자고 있는
잠만보를 [포켓몬피리]로 깨운다. ①
▶ 그 후, 13번도로, 14번도로,
15번도로를 지나 연분홍시티로.

<div style="writing-mode: vertical">스토리 & 맵 공략／추천하는 모험 루트</div>

연분홍시티 p.112

▶ 라프라스 옆의 남자에게 말을 걸어
[비술 물결타기]를 배운다. ①
▶ 연분홍시티의 체육관 관장 독수에게 도전! ②
▶ 로켓단 로사와 로이에게서
[금틀니]를 받는다. ③
▶ 사파리존의 원장에게 [금틀니]를 건네고,
[비술 밀어내기]를 배운다. ④

19번수로 p.117

▶ 20번수로로 향한다.

20번수로 p.116

▶ 쌍둥이섬을 지나 홍련마을로 향한다.

홍련마을 p.120

▶ 홍련마을 체육관 관장 강연에게 도전!

모험은 계속된다!!

이후로도 모험은 여전히 계속된다!!
포켓몬리그 제패를 목표로 전진!!

스토리 & 맵 공략 페이지 보는 방법

각 에리어의 지형 외에도 도움이 되는 정보를 많이 소개하고 있다. 출현 포켓몬 등, 데이터 보는 방법을 일단 체크해 두자.

장소명

그 마을이나 도로의 이름과 화면을 소개한다.

맵 내 마크

지형뿐 아니라 떨어져 있는 물건이나 포켓몬 승부를 걸어오는 트레이너의 위치 등도 소개한다. 마크의 의미는 아래를 참고하자.

> 떨어져 있는 도구

> 포켓몬 승부를 걸어오는 트레이너

동굴이나 건물 안 연결은 A B C 등의 기호로 소개. 유용한 팁이 발생하는 장소는 ⓐ ⓑ ⓒ 등의 기호로 표시하니 함께 체크하자.

떨어져 있는 도구 리스트

맵 내에 떨어져 있는 물건 리스트. 주운 것에는 체크 마크를 해두면 좋다.

출현하는 포켓몬

그 장소에 출현하는 포켓몬과 출현율을 소개한다.

풀숲	예
구구	◎
꼬렛	○
캐터피	△
뿔충이	★
뚜벅쵸 🟡	○
모다피 🟤	○

출현율을 나타내는 기호 의미는 아래와 같다.

◎=자주 출현한다　　★=드물다
○=보통으로 출현한다　☆=매우 드물다
△=별로 출현하지 않는다

버전 한정으로 출현하는 포켓몬은 이름 뒤에 마크를 표기했다.

🟡=[포켓몬스터 레츠고! 피카츄]에만 출현
🟤=[포켓몬스터 레츠고! 이브이]에만 출현

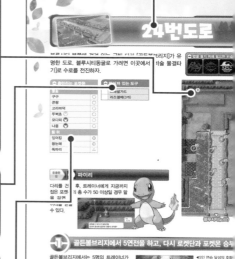

24번도로

부근 나무 받침에 걸려 있는 구불 다리 [골든볼브리지]가 유명한 도로. 블루시티동굴로 가려면 이곳에서 비술 물결타기로 수로를 전진하자.

파이리

다리를 건넌 후, 트레이너에게 자급까지 잡은 포켓몬의 총 수가 50 이상일 경우 일을 걸어 ...
... 수 있다.

골든볼브리지에서 5연전을 하고, 다시 로켓단과 포켓몬 승부

골든볼브리지에서는 5명의 트레이너가 기다리고 있다. 멋지게 5인 연승을 하면 그 다음에 있는 남성이 상품으로 금구슬을 준다. 하지만 그 남성의 정체는 놀랍게도 로켓단! 그대로 포켓몬 승부가 벌어지니 봐, 라고 물리치자!

◀5인 연승 달성의 호화 볼든브리지챔 [금구슬]

▶HP나 PP가 적어지면 연속 배틀 도중에 회복하러 돌아가도 문제없다.

모험 루트 해설

이야기를 진행하기 위해 할 일을 맵별로 정리해서 소개한다. 이 차례의 숫자는 46~49페이지의 [추천하는 모험 루트]의 차트에 쓰인 숫자(각 에리어별)에 대응하고 있다. 함께 보면 한층 더 이해하기 쉽다.

그 장소를 돌기 위해 필요한 비술

방해가 되는 나무를 베고, 물 위를 진행하는 등 파트너가 배운 비술을 사용하지 않으면 구석구석까지 돌 수 없는 장소도 있다. 아이콘이 밝게 빛나는 것이 그 맵에서 필요한 비술. 각각의 효과에 대해서는 42페이지에서 소개한다.

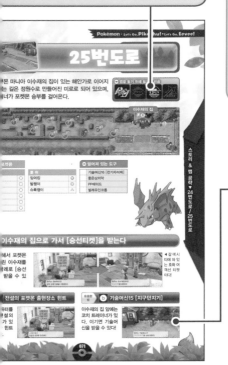

중요한 배틀에 대하여

이야기를 진행하기 위해 피할 수 없는 중요한 포켓몬 배틀에 대해서는 개별적으로 상대의 지닌 포켓몬 정보를 소개한다. 배틀 방법에 대한 어드바이스도 하니 참고하도록 하자.

▼라이벌에 대해서는 버전에 따라 등장하는 포켓몬이 일부 달라 각 버전의 정보를 나눠 게재하고 있다.

라이벌의 지닌 포켓몬

[피카츄 ver.]을 골랐을 경우	[이브이 ver.]을 골랐을 경우
이브이 Lv.6 ♂ 노멀	피카츄 Lv.6 ♂ 전기

유용한 팁

이야기를 진행하면서 필수는 아니지만 도구를 받을 수 있거나 포켓몬을 교환할 수 있는 등 그 장소에서 일어나는 [유용한 팁]을 소개한다. 어디에서 어떤 일이 일어나는지는 왼쪽에 쓰인 영어 기호와 맵 내 기호를 같이 보면 된다.

체육관 배틀에 대하여

각 체육관 배틀은 그 관장의 지닌 포켓몬의 정보를 포함한 공략법을 공개한다! 체육관에 도전하기 위한 조건과 체육관 구조의 특징, 클리어했을 때 손에 넣는 도구 등도 모두 소개한다.

관장의 지닌 포켓몬

포켓몬의 이름과 모습, 레벨, 타입과 ♂♀ 을 리스트로 소개하고 있으니 어떤 포켓몬으로 대항하면 유리할지 작전을 세울 때 참고하자.

태초마을

주인공의 집이 있는 이 작은 시골 마을에서 대모험이 시작된다! 모험을 떠난 후에도 포켓몬 도감 평가나 포켓몬의 호감도 감정 등으로 자주 찾게 될 마을이다.

🔄 맵을 들기 위해 필요한 비술

🔄 출현하는 포켓몬

없음

🔄 떨어져 있는 도구

없음

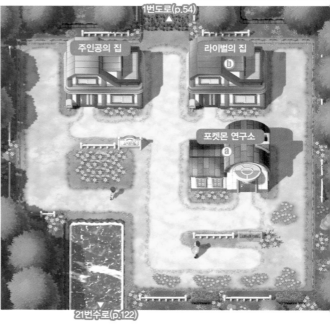

1번도로(p.54)

주인공의 집

라이벌의 집

포켓몬 연구소

21번수로(p.122)

① 마을 출구에서 오박사를 만나고 파트너를 잡는다

주인공의 방을 나와 포켓몬 연구의 일인자 오박사에게 포켓몬을 받으러 가자! 박사는 연구소가 아닌 마을 출구에 있다. 박사와 이야기를 하고 있으면 포켓몬이 튀어나올 테니 첫 포켓몬을 잡자! 잡으면 볼에 들어간 채 도망치니 연구소까지 쫓아가 자신의 것으로 만들자!

◀박사의 어드바이스를 듣고 포켓몬을 잡는 연습을 한다. 링이 작아졌을 때 볼을 맞히면 쉽게 잡을 수 있다.

▶여기서 손에 넣은 포켓몬은 모험의 특별한 친구 [파트너 포켓몬]이 된다.

2 오박사로부터 [포켓몬 도감]을 받는다

포켓몬을 손에 넣고 연구소를 나서려는
데 오박사가 불러 세워 [포켓몬 도감]을
건넨다. 이 포켓몬 도감은 발견한 포켓
몬의 데이터가 자동으로 등록되는 슈퍼
하이테크 머신! 이 도감의 완성이 모험
의 큰 목적 중 하나다!

◀포켓몬의 서식지와 움직임, 울
음소리 등의 데이터도 도감으로
확인할 수 있다!

▶엄마에게서 [타운맵]을 받을
수 있다. 메뉴의 [가방]에서 고르
면 맵을 열 수 있다.

상록시티에서 돌아온 후
3 라이벌과 첫 포켓몬 승부!

오박사에게 [전해줄물
건]을 건네면 포켓몬을
쉽게 잡을 수 있는 라즈
열매를 받을 수 있다.
연구소를 나서려 할 때
라이벌과의 포켓몬 승
부가 벌어진다!

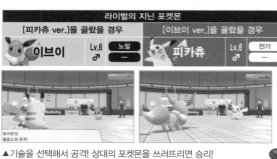

라이벌의 지닌 포켓몬						
[피카츄 ver.]을 골랐을 경우			[이브이 ver.]을 골랐을 경우			
이브이	Lv.6 ♂	노말 —	피카츄	Lv.6 ♂	전기 —	

▲기술을 선택해서 공격! 상대의 포켓몬을 쓰러뜨리면 승리!

4 라이벌의 누나에게서 [스포츠웨어]를 받는다

라이벌과 승부 후, 마을을 나서려는데
라이벌의 누나가 파트너 포켓몬의 의
상 [스포츠웨어]를 준다. 또한 메뉴에
는 [파트너 포켓몬과 놀기]가 추가된
다. 파트너를 귀여워해 주고 좀 더 친
해지자!

◀옷을 갈아입으면 주인공과 파트너
포켓몬의 외모를 바꿀 수 있다.

▶[가방] 안의 [옷갈아입기트렁크]에서
옷을 고르자.

스토리 & 맵 공략 ▼ 태초마을

유용한 팁 **a 포켓몬 도감 평가**

포켓몬 도감 입수
후에 오박사에게 말
을 걸면 현재 도감
의 평가와 힌트를
들을 수 있다.

유용한 팁 **b 포켓몬의 호감도** 상록시티에서 돌아온 후

라이벌의 누나는 지
닌 포켓몬 중에서
고른 포켓몬의 호감
도를 알려준다.

1번도로

태초마을과 상록시티를 잇는 길. 무성한 풀숲에서 야생 포켓몬이 튀어나온다. 처음 보는 포켓몬과 마주치면 꼭 잡도록 하자!

맵을 돌기 위해 필요한 비술

출현하는 포켓몬

풀숲	
구구	◉
꼬렛	○
뚜벅쵸	○
모다피	○

떨어져 있는 도구

없음

뛰어내릴 수 있는 턱에 대하여

▲위의 화면과 같은 턱은 뛰어내릴 수 있지만 오를 수는 없는 일방통행이다. 턱을 내려오지 않고는 갈 수 없는 장소나 주울 수 없는 도구도 있다.

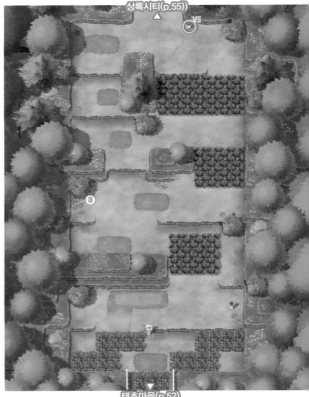

상록시티(p.55)

ⓐ

태초마을(p.52)

유용한 팁 ⓐ 상처약을 주는 사람

발생조건: 라이벌과 첫 배틀 후

라이벌과의 승부 후, 1번도로로 돌아오면 상록시티에서 [전해줄물건]을 맡겼던 프렌들리숍의 점원이 있다. [전해줄물건]에 대한 사례로 상처약을 받을 수 있다.

상록시티

번도로를 지나 위치한 초록이 우거진 마을. 트레이너를 위
한 학교 [트레이너스쿨]에서는 모험에 도움이 되는 내용을
가르쳐 준다. 한 번 들러보자.

● 맵을 돌기 위해 필요한 비술

● 출현하는 포켓몬

없음

● 떨어져 있는 도구

없음

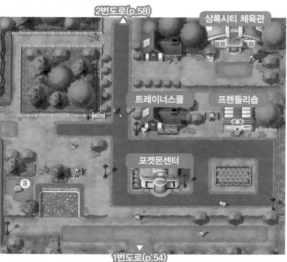

2번도로(p.58)

상록시티 체육관

트레이너스쿨 프렌들리숍

포켓몬센터

1번도로(p.54)

스토리 & 맵 공략 ▼ 1번도로／상록시티

1 프렌들리숍의 점원이 [전해줄물건]을 맡긴다

프렌들리숍에 다가가면
점원이 [전해줄물건]을 건
네며 오박사에게 전해줄
것을 부탁한다.

◀[예]를
선택하면
순식간에
태초마을
로 돌아갈
수 있다.

스페셜 어드바이스

파트너 포켓몬의 꼬리가 흔들리면 근처에 도구가 떨어져 있다?!

길에는 보이지 않는 도
구가 떨어져 있을 때가
있다. 파트너 포켓몬의
꼬리로 찾아보자.

살랑살랑~

삐~잉!!

◀꼬리가
흔들리기
시작하면
근처에 도
구가!

◀꼬리를
세우면 주
변을 살펴
서 손에 넣
자!

2 라이벌이 포켓몬센터의 이용방법을 가르쳐 준다

상록시티로 돌아오면 마을 입구에 라이벌이 있다. 라이벌은 모험에 도움이 될 중요한 시설 [포켓몬센터]에 대해 알려준다. 이야기를 다 들은 후 마을의 시설을 한 바퀴 돌아본 후 진행하자.

▶ 첫 포켓몬체육관도 있지만 지금은 아무도 없는 듯…?

◀ 바로 알려준 포켓몬센터를 이용해 보자.

길을 막는 작은 나무는 [비술 사선베기]!

마을의 길을 막고 있는 장해물인 작은 나무는 모험이 진행되면 습득할 수 있는 [비술 사선베기]를 쓰면 벨 수 있다.

◀ [비술]은 메뉴의 [파트너와 놀기]에서 사용할 수 있다.

유용한 팁 **a 기술머신11 [도깨비불]** 발홍행권 비술 사선베기 입수 후

연못 근처에 있는 작은 나무를 자른 후, 그 너머에 있는 남자에게 말을 걸면 [도깨비불] 기술머신을 받을 수 있다. 상대를 [화상] 상태로 만드는 기술이다!

▲ 처음 방문했을 때는 다가갈 수 없다. 모험이 진행되어 [비술 사선베기]를 습득하면 돌아오자.

스페셜 어드바이스

새로운 마을에 도착하면 여러 사람에게 말을 걸어보자!

마을에는 말을 걸면 도구나 포켓몬을 주는 사람과 편리한 시설이 많다! 처음 방문한 마을에서는 여러 사람에게 말을 걸어보자. 생각지도 못한 힌트를 얻을 수도 있다.

포켓몬센터는 정보수집의 장!

◀ 트레이너가 많이 모여서 다양한 이야기를 들을 수 있다.

▶ 잡지꽃이에는 유용한 힌트가 가득한 정보지가 있다.

상록시티에는 트레이너스쿨이!

◀ 트레이너의 기본을 배울 수 있는 학교에서 정보를 수집하재!

▶ 학생의 노트며 칠판, 책장도 잊지 말고 체크한다!

22번도로

사천왕]이라 불리는 최강의 트레이너들이 기다리는 [포켓몬리
그]로 이어지는 도로. 각지의 배지를 갖고 있지 않으면 더 이상
앞으로 나갈 수 없어 처음에는 꼭 올 필요 없다.

맵을 돌기 위해 필요한 비술

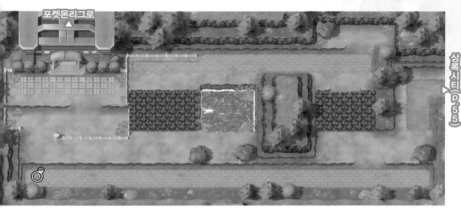

포켓몬리그로

상록시티(P.55)▶

스토리 & 맵 공략 ▶ 상록시티 / 22번도로

🔄 출현하는 포켓몬

풀숲

깨비참	○
꼬렛	○
니드런♂	○
니드런우	○

물 위

잉어킹	◎
발챙이	◎
슈륙챙이	△

🔄 떨어져 있는 도구

몬스터볼(5개)

① 라이벌과 포켓몬 승부!

로 중간에서 라이벌과 포켓몬 승부를 벌이게 된다. 상록
시티 북쪽 출구에서 2번도로로 가면 여기서 라이벌과 싸우
지 않고 앞으로 나아갈 수도 있다. 하지만 모험 초반에 니
드런♂, 우을 잡을 수 있는 곳은 여기뿐이니 꼭 들르자.

◀첫 배틀 이후 라이벌의 지닌 포켓몬도 늘었다.

라이벌의 지닌 포켓몬

[피카츄 ver.]을 골랐을 경우			[이브이 ver.]을 골랐을 경우		
구구	Lv.3 ♂	노말 / 비행	구구	Lv.3 ♂	노말 / 비행
이브이	Lv.7 ♂	노말 / —	피카츄	Lv.7 ♂	전기 / —

◀체육관 배지를 모두 손에 넣으면 돌아오자.

당신은 아직
회색배지를 가지고 있지 않군요!

2번도로

상록시티와 회색시티를 잇는 도로. [사선베기]를 사용할 수 없는 모험 초반에는 회색시티 쪽으로 빠지기 위해 왼쪽 게이트에서 이어지는 상록숲을 지날 필요가 있다.

🔄 맵을 돌기 위해 필요한 비술

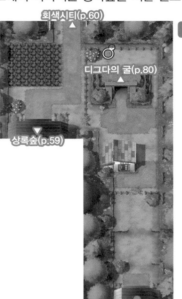

회색시티(p.60)

북쪽

디그다의 굴(p.80)

상록숲(p.59)

🔄 출현하는 포켓몬

풀숲

구구	○
꼬렛	○
캐터피	△
뿔충이	△
뚜벅쵸 🟣	○
모다피 🟤	○

🔄 떨어져 있는 도구

좋은상처약
리프의돌
수퍼볼(3개)

도로는 좌우로 나뉘어 있다!

2번도로는 북쪽, 남쪽 모두 작은 나무로 좌우로 나뉘어 있다. [사선베기]를 사용하면 작은 나무를 베어 좌우를 오갈 수 있다.

▲오른쪽 게이트로 가면 상록숲을 피해 오갈 수 있다.

남쪽

갈색시티 체육관 클리어 후

1 — [비술 반짝이기]를 배운다

디그다의 굴을 지나 2번도로로 나가면 오박사의 조수가 불러 세워 [비술 반짝이기]를 가르쳐 준다.

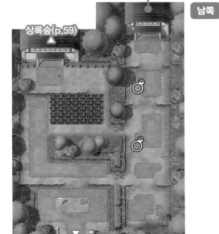

상록숲(p.59)

상록시티(p.55)

◀이 비술을 사용하면 어두운 곳을 환하게 비출 수 있다!

▶[같이 간다]를 고르면 편하다. 단숨에 블루시티로 갈 수 있으니 그곳에서 9번도로로 향하자.

상록숲

많은 벌레포켓몬이 사는 깊고 큰 숲. 비슷한 지형이 이어지기 때문에 길을 잃기 쉬운데다 많은 트레이너가 기다리고 있으니 회복용 도구를 넉넉하게 갖고 가자.

맵을 돌기 위해 필요한 비술

2번도로[북쪽](p.58))

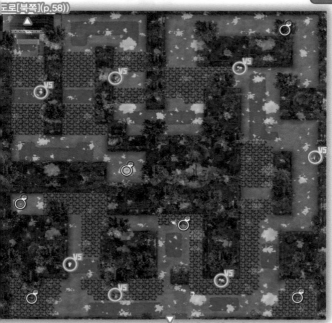

2번도로[남쪽](p.58)

출현하는 포켓몬

풀숲	
캐터피	○
뿔충이	○
구구	△
단데기	△
딱충이	△
피카츄	★
뚜벅쵸 🟢	△
버터플 🟢	☆
모다피 🟢	△
독침붕 🟢	☆

떨어져 있는 도구

상처약
해독제
벌레유인코롱
작은버섯
라즈열매(3개)
몬스터볼(5개)

스토리 & 맵 공략 ▼ 2번도로 / 상록숲

스페셜 어드바이스

상록숲에서 피카츄를 잡자!

상록숲에는 야생 피카츄가 출현한다! 이브이 버전인 경우에는 여기서 반드시 잡아두도록 하자!

▲많이 잡아서 박사에게 보내면 [피카츄의사랑]을 손에 넣을 수도 있다!

▶숲에는 그 외에도 다양한 포켓몬이 있다.

◀피카츄의 울음소리가 들리면 주변을 확인하자!

059

회색시티

바위로 된 커다란 산기슭에 펼쳐진 마을. 주인공은 이 마을에서 포켓몬체육관에 첫 도전하게 된다! 체육관을 공략해야만 3번도로로 나아갈 수 있다.

🔄 맵을 돌기 위해 필요한 비술

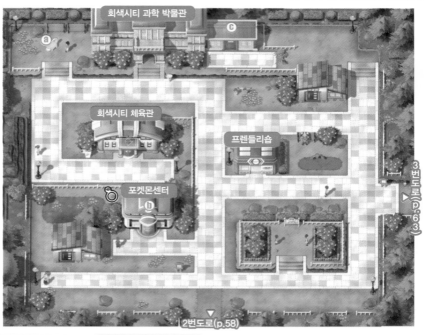

회색시티 과학 박물관

ⓒ

ⓐ

회색시티 체육관

프렌들리숍

포켓몬센터

3번도로(p.63)▶

▼
2번도로(p.58)

🔄 출현하는 포켓몬	🔄 떨어져 있는 도구
없음	디펜드업

라이벌에게 이야기를 듣고 체육관 관장 웅에게 도전!

마을에 들어서면 라이벌이 달려온다. 라이벌은 체육관에 도전하는 주인공에게 응원의 마음을 담아 상처약을 5개 준다. 자, 첫 체육관에 도전하자!

▲체육관 배틀은 격렬한 대결이 될 터니 고마운 선물이다!

대주는 친구로부터 상처약을 5개 받았다!

회색시티 체육관 공략은 p.62!!

▶3번도로 쪽에 있는 소년은 체육관까지 데려가 준다.

이길 자신이 있다면 웅과 타워봐!

2 체육관 밖에서 그린을 만난다

[회]색배지를 손에 넣고 체육관을 나서면 수수께끼의 트레이너 그린이 말[을] 건다. 그린은 체육관을 클리어한 상으로 수퍼볼을 5개 건네고 어딘가[로] 사라져 버린다.

그린: 내 이름은 그린!

오박사를 [할아버지]라 부르는 그린은 놀랍[게]도 주인공과 같은 태초마을 출신인 듯.

▼그린은 앞으로도 자주 주인공 앞에 나타나 도움을 준다.

태주는 그린으로부터 수퍼볼을 5개 받았다!

유용한 팁 ⓐ **큰진주**

[박]물관 옆에 있는 공터에서 야돈을 데리고 있는 여[자]에게 말을 걸면 박물관에 가 있는 동안 야돈을 봐[달]라고 부탁한다. 부탁을 들어주면 비싼 값에 팔 수 [있]는 도구 큰진주를 [받]을 수 있다. 1일 [1]회 한정 이벤트다.

유용한 팁 ⓑ **회색강정을 살 수 있다**

포켓몬센터 안에 있는 아저씨에게서는 1일 1회 한정으로 회색도시의 명물 회색강정을 살 수 있다. 포켓몬 1마리의 상태 이상을 모두 회복시킬 수 있는 도구라 가게에 만병통치제가 진열되지 않은 모험 초반에 쓸모가 있다.

회색시티의 명물
회색강정이 500원이란다!

유용한 팁 ⓒ **비밀의호박, 고운날개(10개)** · 발생조건: 비술 사천베기 입수 후

[작]은 나무를 자르고 뒷문으로 박물관에 들어가자. 안에 있는 연구원 중 한 사람에게 말을 걸면 비밀의호박[을] 받을 수 있다. 이 호박에는 고대 포켓몬 프테라의 유전자가 남아 있다고 한다.

태주는
비밀의호박을 손에 넣었다!

어느 연구소에서는 화석이나 호박으로 포켓[몬]을 복원하는 연구를 하고 있다고! 혹시 이 [호]박도…?

▼호박을 준 연구원에게 복원한 프테라를 보여주면 고운날개 10개를 받을 수 있다.

고운날개를
10개 손에 넣었다!

회색시티 체육관

체육관 관장
웅

체육관 미션 풀타입이나 물타입의 지닌 포켓몬을 보여준다.

체육관에 도전하려면 [체육관 미션]이라 불리는 조건을 클리어해야 한다. 회색시티 체육관에서는 풀이나 물타입 포켓몬을 보여주는 것이다.

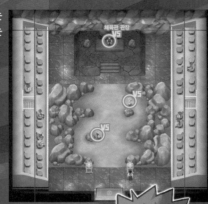

◀물타입 포켓몬은 손에 넣기 어려우니 상록숲의 뚜벅쵸나 모다피를 추천.

▶피할 수 있는 배틀도 있지만 체육관 타입 경향을 알 수 있으니 싸워보자.

VS 웅

격투타입 기술 [두번치기]가 대활약!!

웅은 바위타입의 포켓몬을 쓴다. 키우고 있다면 체육관 미션에서 보여준 타입 상성이 좋은 포켓몬도 괜찮지만, 파트너가 배운 기술 [두번치기]로 약점을 공격하는 것을 추천한다!

피카츄의 두번치기!

급소에 맞았다!

▲피카츄는 레벨 9, 이브이는 레벨 10에서 [두번치기]를 배운다.

▲2회 연속으로 공격하기 때문에 급소에 맞을 확률도 높다!

웅의 지닌 포켓몬		
꼬마돌	Lv.11 ♂	바위 / 땅
롱스톤	Lv.12 ♂	바위 / 땅

체육관 배틀 후에 받을 수 있는 것	회색배지	다른 사람에게서 받은 레벨 20까지의 포켓몬이 말을 듣게 된다.
	기술머신01 [박치기]	

싸우려는 건가? 질 줄 알면서도 하하하!

3번도로

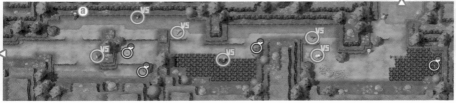

회색시티에서 달맞이산으로 향할 때 지나는 산길. 회색시티
에서 가려고 하면 남자아이가 막지만 체육관에서 회색배지
를 손에 넣으면 지날 수 있다.

맵을 돌기 위해 필요한 비술

4번도로[서쪽](p.64)

스토리 & 맵 공략 ▼ 회색시티 / 3번도로

출현하는 포켓몬

깨비참		○♂
고렛		○♂
망키	●	○
꼬래두지	●	○
아보	●	○

이브이 버전은 ◎

떨어져 있는 도구

상처약
기력의조각
벌레유인코롱
몬스터볼(3개)

각지에서 당신을 기다리는 강적 코치 트레이너에게 도전!

3번도로에서는 [코치 트레이너]가 처음 등장한다.
트레이너를 육성하기 위해 각지에서 기다리고 있
다. 꼭 도전하자!

◀희귀한 포
켓몬이나 특
이한 기술을
구사하는 강
적.

▲머리 위에 있는 [...] 아이
콘이 코치 트레이너의 표시
다.

▲강적이지만 이기면 도구나
기술머신 등 보상을 받을 수
있다.

기술머신을 사용해 보자!

회색시티 체육관
에서는 첫 기술머
신이 손에 들어온
다. 포켓몬에게
기술을 배우게 할
수 있는 도구다.
p.105의 칼럼도
체크!

▲사용해도 사라지지 않는다! 게다가 기술머신은 몇 번을

유용한 팁 기력의조각

3번도로의 코치 트
레이너를 쓰러뜨리
면 기력의조각을
받을 수 있으니 도
전해 보자!

4번도로

도로는 서쪽과 동쪽으로 나뉘어 있어서 달맞이산을 가로지르면 반대쪽으로 나갈 수 있다. 도로 동쪽은 턱이 많아 한 번 블루시티 쪽으로 뛰어내리면 산 쪽으로는 돌아갈 수 없으니 주의할 것.

맵을 돌기 위해 필요한 비술

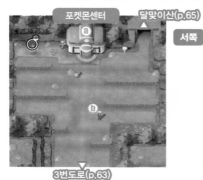

포켓몬센터 달맞이산(p.65)
서쪽

3번도로(p.63)

출현하는 포켓몬

풀숲	
깨비참	○※
꼬렛	○
고라파덕	★
망키	○
모래두지	○
아보	○
룰 위	
잉어킹	◎
왕눈해	◎
독파리	△

※이브이 버전은◎

떨어져 있는 도구

마비치료제
포인트맥스
동굴탈출로프
벌레회피스프레이
몬스터볼(5개)
수퍼볼(3개)

동쪽

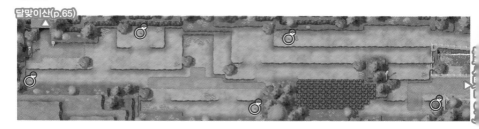

달맞이산(p.65)

유용한 팁 **ⓐ 잉어킹을 살 수 있다**

도로 서쪽에 있는 포켓몬센터 안에 있는 아저씨에게서는 500원으로 잉어킹을 살 수 있다. 비싼 것 같기도 하고 싼 것 같기도 하고…?

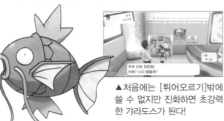

▲처음에는 [튀어오르기]밖에 쓸 수 없지만 진화하면 초강력한 가라도스가 된다!

유용한 팁 **ⓑ 기술머신57 [고양이돈받기]**

도로 서쪽, 달맞이산 입구 근처에 코치 트레이너가 있다. 바로 옆에는 포켓몬센터가 있으니 망설이지 말고 도전하자!

◀보상은 [고양이돈받기] 기술머신. 돈을 주울 수 있는 유일한 기술!

▶보상으로 줄 기술머신의 기술을 배틀에서 사용한다.

달맞이산

똥별이 떨어진다고 하는 달맞이산까지 가는 길에는 여러 류의 화석이 발견된다. 그리고 이 산에는 삐삐가 출현한 . 이곳에서만 만날 수 있는 포켓몬이니 꼭 잡도록 하자!

맵을 돌기 위해 필요한 비술

1층

지하 1층

4번도로[서쪽](p.64)

4번도로[동쪽] (p.64)

출현하는 포켓몬

1층, 지하 1층	
주벳	◎
꼬마돌	◎
파라스	△
삐삐	★
롱스톤	☆

떨어져 있는 도구

상처약	
벌레회피스프레이	
잠깨는약	
진주	
PP에이드	
수퍼볼(5개)	

유용한 팁 **a 몬스터볼을 주는 사람**

포켓몬을 잡다가 1층 아저씨와 이야기 하자. 지닌 몬스터볼이 9개 이하라면 10개나 보충 받을 수 있다.

스토리 & 맵 공략 ▶ 4번도로／달맞이산

 산 입구에서 로켓단 2명을 목격!

맞이산에 들어서면 상록시티에서 봤던 나옹을 데리고 는 로켓단 2명이 이야기를 하고 있다. 두 사람은 이쪽 알아채고는 달맞이산 깊숙한 곳으로 달려가니 뒤를 아 안쪽으로 들어가자.

◀두 사람이 노리는 것은 달맞이산에 있는 희귀한 화석인 듯하다.

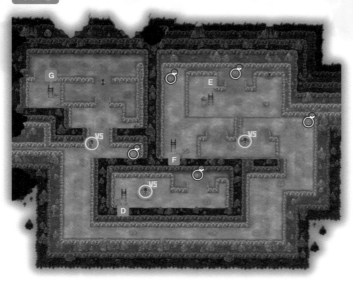

출현하는 포켓몬

지하 2층	
주뱃	◎
꼬마돌	○
파라스	△
삐삐	△
롱스톤	☆
픽시	☆

떨어져 있는 도구

상처약
기력의조각
기력의조각
금구슬
이상한사탕

-2- 지하 2층에서 [이과계의 남자]를 쓰러뜨리고 화석을 입수

로켓단 두 사람이 이야기하고 있는 틈에 추월해 안으로 계속 가면 [이과계의 남자]가 승부를 걸어온다. 그의 등 뒤에는 2개의 화석이 있다. 승부에서 이기면 둘 중 하나를 받을 수 있다. 마음에 드는 쪽을 고르자.

◀여기서 손에 넣은 화석은 모험이 진행되면 포켓몬으로 복원할 수 있다.

조개화석 ▶암나이트

◀조개화석을 복원하면 소용돌이포켓몬 암나이트가 손에 들어온다.

껍질화석 ▶투구

◀껍질화석을 고른 경우는 껍질포켓몬 투구로 복원할 수 있다.

-3- 로켓단 로사, 로이와 더블배틀!!

화석을 손에 넣고 전진하면 로사, 로이라고 이름을 밝힌 로켓단 2명이 쫓아온다. 그리고 첫 더블배틀이 벌어진다.

피카츄의 두번치기!

▲2 대 2 포켓몬으로 싸우는 더블배틀이다. 쓰러뜨리면 출구는 바로 앞이다!

로사의 지닌 포켓몬			
아보	Lv.12 ♂	독	
		—	

로이의 지닌 포켓몬			
또가스	Lv.12 ♂	독	
		—	

블루시티

주위가 수로로 둘러싸인 물이 풍부한 아름다운 마을. 마을
한가운데 있는 분수에 포켓몬과 함께 돈을 던져 넣으면 사
이가 좋아진다는 전설이 있다.

맵을 돌기 위해 필요한 비술

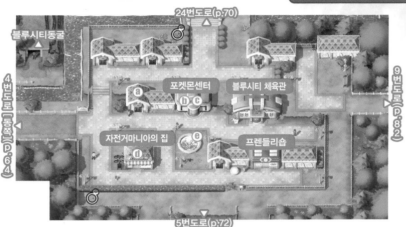

24번도로(p.70)
블루시티동굴
4번도로[동쪽](p.64)
9번도로(p.82)
포켓몬센터
블루시티 체육관
자전거마니아의 집
프렌들리숍
5번도로(p.72)

스토리 & 맵 공략 ▼ 달맞이산 / 블루시티

출현하는 포켓몬

없음

떨어져 있는 도구

| 화상치료제 |
| 이상한사탕 |

블루시티동굴에 들어가려면?!

수로 너머로 보이는 것은 블루시티동
굴. 건너려면 [비술 물결타기]가 필요
하지만 건넌다고 들어갈 수 있는 건
아닌 것 같다.

◀동굴 앞
에 사람이
서있어서
들어갈 수
없다.

① 골든볼브리지 앞에서 라이벌과 포켓몬 승부!

5번도로로 이어지는 다리에 다가가면 당황한 모습의 라이벌과 포켓몬 승부가 벌어진다. 그 너머에 있
는 이수재의 집에서 뭔가 무서운 것을 본 듯하다. 확인하러 가보자.

라이벌은 싸울 때마다 지닌 포켓몬이 늘어
나 있다.

라이벌의 지닌 포켓몬					
[피카츄 ver.]을 선택한 경우			**[이브이 ver.]을 선택한 경우**		
구구	Lv.12 ♂	노말 / 비행	구구	Lv.12 ♂	노말 / 비행
뚜벅쵸	Lv.12 ♀	풀 / 독	뚜벅쵸	Lv.12 ♀	풀 / 독
이브이	Lv.13 ♂	노말 / —	피카츄	Lv.13 ♂	전기 / —

② 블루시티의 체육관 관장 이슬에게 도전!

마을에 도착하면 바로 체육관에 도전할 수 있다! 단 레벨 15 이상의 포켓몬이 필요하니 레벨이 부족한 경우에는 우선 24번도로로 향한다.

◀물타입의 육관이니 유한 포켓몬이 기술을 준비서 도전하자

블루시티 체육관 공략은 p.69!!

③ 블루시티 체육관 클리어 후/[승선티켓] 입수 후
도둑이 든 집을 지나 5번도로로

다리 근처에 있는 도둑이 든 집은 체육관을 클리어하고 이수재를 도운 후 들어갈 수 있다. 집안은 어지럽혀져 있고 집에 뚫린 구멍을 지나면 범인인 듯한 인물이 있다. 포켓몬 승부로 도둑맞은 기술머신을 되찾자.

◀집안을 가로지르면 5번도로, 9번로 쪽으로 빠져나올 수 있다.

▶되찾은 [구멍파기] 기술머신은 답례로 받을 수 있다.

유용한 팁 **ⓐ 이상해씨**

이제까지 잡은 포켓몬의 총 수가 30을 넘으면 여성으로부터 이상해씨를 받을 수 있다.

유용한 팁 **ⓑ 포켓몬 교환 꼬렛(알로라의 모습**

포켓몬센터 안의 여성은 꼬렛을 알로라 지방의 꼬렛과 교환해 준다.

유용한 팁 **ⓒ 파트너 기술** ●파찌파찌액셀 ●생생버블, 찌릿찌릿일렉, 이글이글번

포켓몬센터 안에 있는 남성은 파트너 포켓몬에게 자신이 만든 마블러스한 기술을 가르쳐 준다. 가르쳐 준 기술은 초강력한 파트너 기술로 버전에 따라 다르다. 이 남성은 각지에서 나타나 다른 파트너 기술을 가르쳐 준다. 발견하면 반드시 말을 걸자.

▲[피카츄 ver.]에서는 [파찌파찌액셀]을 배울 수 있다. 반드시 선제 & 급소에 맞는 기술!

▲[이브이 ver.]에서는 3가지 타입의 술을 배울 수 있다. 모두 배워도 좋을큼 강력하다!

유용한 팁 **ⓓ 하트비늘(5개)**

자전거마니아의 집에서 3개의 자전거를 조사하고, 모든 설명을 다 들으면 답례를 받을 수 있다.

유용한 팁 **ⓔ 포켓몬의 호감도가 올라간다**

분수에 돈을 던져 넣으면 지닌 포켓몬 모두의 호감도가 올라간다. 금액이 많을수록 많이 올라간다.

체육관 배틀②

블루시티 체육관

체육관 관장
이슬

> **체육관 미션** 레벨 15 이상의 지닌 포켓몬을 보여준다.

블루시티 체육관 안은 거대한 수영장! 트레이너
가 쓰는 것도 물타입 포켓몬이다. 전기, 풀타입
으로 도전하자!

◀ 이상해씨는
강력하게 자라
기 때문에 체육
관 배틀뿐만 아
니라 앞으로의
모험에도 추천
한다.

이상해씨의
땅공격(물)!

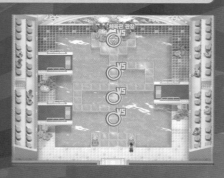

VS 이슬

전기타입의 파트너 기술이 대활약!!

블루시티의 포켓몬센터에서는 어떤 버전이든 전기타입의 파트너 전용 기술을 배울 수 있다. 배
워두면 블루시티 체육관에서의 대결이 매우 수월해진다.

[레츠고! 피카츄]
버전인 경우

▶ 반드시 선제로 공격하는
[파찌파찌액셀]로 재빠른
아쿠스타도 압도할 수 있다.

상대 고래왕자를 마비시켜
작등에 나온 후 어려워했다.

[레츠고! 이브이]
버전인 경우

▲ [찌릿찌릿일렉]으로 마비 상태로
만들면 승부는 훨씬 쉬워진다!

비켜라간지가 상대 아쿠스타를
순식간에 쓰러뜨렸다!

◀ 회복하면
서 싸울 수
있는 [씨뿌
리기]도 ◎.

자! 상대해줄게! 이슬님이 세계의 미소녀

이슬의 지닌 포켓몬

	고라파덕	Lv.18 ♂	물 / —
	아쿠스타	Lv.19	물 / 에스퍼

체육관 배틀 후에 받을 수 있는 것	**블루배지**	다른 사람에게서 받은 레벨 30까지의 포켓몬이 말을 듣게 된다.
	기술머신29 [열탕]	

스토리 & 맵 공략 ▼ 블루시티

24번도로

블루시티 북쪽에 걸려 있는 금빛 다리 [골든볼브리지]가 유명한 도로. 블루시티동굴로 가려면 이곳에서 [비술 물결타기]로 수로를 전진하자.

맵을 돌기 위해 필요한 비술

🔄 출현하는 포켓몬	
풀숲	
구구	○
콘팡	○
고라파덕	○
뚜벅쵸 😊	○
모다피 😊	○
나옹 😊	○
물 위	
잉어킹	◎
왕눈해	◎
독파리	△

🔄 떨어져 있는 도구
스페셜가드
라즈열매(3개)

▽
블루시티(p.67)

블루시티(p.67)

유용한 팁 ⓐ **파이리**

다리를 건넌 후, 트레이너에게 지금까지 잡은 포켓몬의 총 수가 50 이상일 경우 말을 걸면 파이리를 받을 수 있다.

① 골든볼브리지에서 5연전을 하고, 다시 로켓단과 포켓몬 승부!

골든볼브리지에서는 5명의 트레이너가 기다리고 있다. 멋지게 5인 연승을 하면 그 다음에 있는 남성이 상품으로 금구슬을 준다. 하지만 그 남성의 정체는 놀랍게도 로켓단! 그대로 포켓몬 승부가 벌어지니 봐주지 말고 물리치자!

◀5인 연승 달성의 호화 상품은 골든볼브리지답게 [금구슬]이다!

▶HP나 PP가 적어지면 연속 배틀 도중에 회복하러 돌아가도 문제없다.

25번도로

유명한 포켓몬 마니아 이수재의 집이 있는 해안가로 이어지
는 도로. 가는 길은 정원수로 만들어진 미로로 되어 있으며,
많은 트레이너가 포켓몬 승부를 걸어온다.

맵을 돌기 위해 필요한 비술

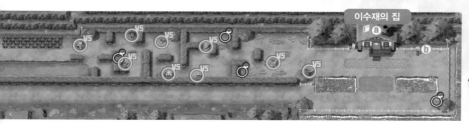

이수재의 집

출현하는 포켓몬

풀숲	
구구	○
콘팡	○
고라파덕	○
뚜벅쵸 🌙	○
모다피 🌙	○
나옹 🌙	○

물 위	
잉어킹	◎
발챙이	◎
슈륙챙이	△

떨어져 있는 도구

기술머신16 [전기자석파]
좋은상처약
PP에이드
벌레유인코롱

이수재의 집으로 가서 [승선티켓]을 받는다

실험에 실패해서 포켓몬
과 합쳐져버린 이수재를
도와주자. 답례로 [승선
티켓]을 2장 받을 수 있
다.

태주는 전송머신의
분리 프로그램을 가동했다!

태주는 이수재로부터
승선티켓을 받았다!

◀ 갈색시
티에 와 있
는 호화 여
객선 티켓
이다!

유용한 팁 **전설의 포켓몬 출현장소 힌트**

이수재의 컴퓨터를
조사하면 전설의
포켓몬 3마리가 있
는 곳에 대한 힌트
를 볼 수 있다.

...저건 록시
전설의 포켓몬 프리저?

유용한 팁 **기술머신15 [지구던지기]**

이수재의 집 앞에는
코치 트레이너가 있
다. 이기면 기술머
신을 받을 수 있다!

태주는 기술머신15
'지구던지기'를 손에 넣었다!

5번도로

키우미집이 있는 언덕길. 남쪽 게이트를 지나면 바로 노랑시티지만 지금은 지날 수 없다. 일단 지하통로를 통해 6번도로로 가자.

맵을 돌기 위해 필요한 비술

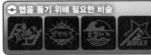

출현하는 포켓몬	
풀숲	
구구	○
꼬렛	○
푸린	△
피죤	△
캐이시	★
가디 🌙	○
식스테일 🌙	○

떨어져 있는 도구
PP에이드
나나열매(3개)
수퍼볼(3개)

블루시티(p.67)

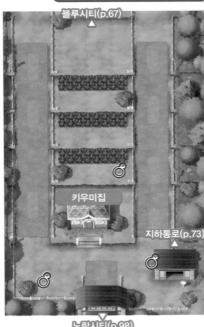

키우미집

지하통로(p.73)

노랑시티(p.98)

포켓몬을 맡겨서 레벨업!

5번도로에 있는 [키우미집]은 포켓몬을 맡아 대신 키워 레벨업을 시켜주는 매우 편리한 시설이다.

◀맡긴 후 주인공이 걷는 걸음수만큼 포켓몬에게 경험치가 들어간다.

▶맡긴 포켓몬이 도구를 줍는 경우도 있다. 얏호~!

1 라이벌에게 [승선티켓]을 건넨다

도로를 내려오면 지하통로 입구 앞에 라이벌이 있다. 라이벌은 기절 상태인 포켓몬을 회복시킬 수 있는 도구, 기력의조각을 나눠준다. 답례로 [승선티켓]을 주면 라이벌은 먼저 갈색시티로 향한다. 지하통로를 통해 쫓아가자.

그래도 지하통로를 지나면 갈색시티로 갈 수 있어!

◀지하통로를 지나 이어지는 6번도로로 계속 가면 갈색시티가 나온다고 한다.

...뭥? 설마 그거 승선티켓이야?

▶이수재로부터 티켓을 받은 배도 갈색시티에 정박해 있다!

6번도로

갈색시티와 노랑시티를 잇는 도로. 지하통로 안은 어두컴컴한데, 아래 [떨어져 있는 도구] 리스트에 적혀 있지 않은 물건도 많이 주울 수 있다.

🔄 **맵을 돌기 위해 필요한 비술**

🔄 **출현하는 포켓몬**

풀숲	
구구	○
꼬렛	○
푸린	△
피죤	△
고라파덕	△
케이시	★
가디	🌑 ○
식스테일	🌑 ○
물 위	
잉어킹	◎
콘치	◎
왕콘치	△

🔄 **떨어져 있는 도구**

6번도로
좋은상처약
마비치료제
이펙트가드

노랑시티(p.98) △

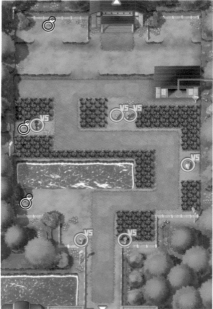

갈색시티(p.74) ▽

지하통로

5번도로
(p.72))
△

스토리 & 맵 공략 ▼ 5번도로 / 6번도로

지하통로 안에는 떨어진 물건이 가득!

통로 안은 야생 포켓몬도 등장하지 않고, 트레이너도 없다. 안심하고 파트너 포켓몬의 꼬리에 주목하자! 꼬리가 움직이면 근처에 도구가 있으니 주변을 잘 살펴보자.

대루는
진주를 발견한다

🔄 **떨어져 있는 도구**

지하통로
벌레회피스프레이
벌레유인코롱

갈색시티

호화 여객선도 찾아오는 관동지방이 자랑하는 국제적인 항구 마을. 지금은 상트앙느호가 정박 중이다! 희귀한 포켓몬을 받을 수 있는 유용한 팁도 많으니 놓치지 말 것!

맵을 돌기 위해 필요한 비술

출현하는 포켓몬

없음

떨어져 있는 도구

없음

6번도로(p.73)

포켓몬센터 ⓐ ⓑ

포켓몬애호가클럽 ⓒ

프렌들리숍

갈색시티 체육관

11번도로[서쪽](p.79)

ⓖ

상트앙느호(p.76)

1 항구에서 상트앙느호에 탄다

당장 갈색시티 체육관에 도전하고 싶지만 나무가 막고 있어서 아직은 들어갈 수 없다. 우선은 호화 여객선 상트앙느호가 정박해 있는 항구로 향하자! 갈색시티 항구에 있는 선원에게 [승선티켓]을 보여주면 선내로 들어갈 수 있다!

◀선원에게서
는 100명째 승
선 기념으로
의상 [선원서
트]를 받을 수
있다.

네! 확인했습니다!
상트앙느호에 오신 것을 환영합니다! ☺

상트앙느호에서 돌아온 후

갈색시티 체육관 관장 마티스에게 도전!

상트앙느호에서 [비술 사선
베기]를 습득하면 갈색시티
체육관에 도전할 수 있다.
포켓몬체육관 도전도 이것
으로 3번째! 파트너와 힘을
합쳐 돌파하자!

웰컴 투 갈색체육관!

◀마티스는 전기타입의 전문가. 지닌
포켓몬의 타입 상성을 체크하자!

아직 안 가봤으면
데려다줄까?

갈색시티 체육관 공략은 p.78!!

▶체육관 클리어 후, 밖으로 나가
면 이슬이 나타나 디그다의 굴까지
데려가 준다.

갈색시티 체육관 공략은 p.78!!

유용한 팁 **ⓐ 포켓몬 교환 꼬마돌(알로라의 모습)**

포켓몬센터 안의 등산가는 꼬마돌을 알로라지방의
꼬마돌과 교환해 준다. 관동지방의 꼬마돌과는 달리
바위·전기타입. 교
환은 몇 번이든 가
능하다.

산토로부터
꼬마돌이 전송됐다

유용한 팁 **ⓑ 꼬부기**

6번도로 쪽 출구 근처에 블루시티에서 만난 여경이
있다. 지금까지 잡은 포켓몬의 총 수가 60마리 이상
이면 여경이 데리고
있는 꼬부기를 받을
수 있다.

이 꼬맛거리 꼬부기를
네가 받아주지 않을래?

유용한 팁 **ⓒ** 🔵피카츄세트 🔵라이츄세트
🔵이브이세트 🔵이브이 진화형 세트(전8종)

포켓몬애호가클럽에서 회장의 자랑을 들으면 의상 [피카츄세
트/이브이세트]를 받을 수 있다. 버전에 따라 받을 수 있는 세
트는 다르다. 파트너 포켓몬의 호감도가 최대일 때 말을 걸면
각각의 진화형 의상 세트를 받을 수 있다(자세한 내용은 p.138
참조).

태주는 회장으로부터
피카츄세트를 받았다!

◀입으면 파트
너 포켓몬으로
완벽 변신할
수 있는 주인
공용 의상 세
트다.

유용한 팁 **ⓓ** 🔵페르시온 🔵윈디

[피카츄 ver.]는 가디를 5마리, [이브이 ver.]은 나옹
을 5마리 잡고 벤치에 있는 사람에게 말을 걸자! [피
카츄 ver.]에서는 페르시
온, [이브이 ver.]에서는
윈디를 받을 수 있다. 이
2마리는 메뉴에서 [볼에
서 꺼낸다]를 고르면 등
에 타고 이동할 수 있다.

태주는
페르시온를 받았다!

유용한 팁 **ⓔ 말리화와 승부** 발생권 상트앙느호
출항 후

상트앙느호가 출항한 후, 항구로 가면 배를 놓친 말
리화가 있다. 말을 걸면 하루에 딱 1번 포켓몬 승부
를 할 수 있다.

◀말리화는 페어리타입의 포
켓몬을 쓰는 트레이너다.

▶말리화를 이기면 은왕관을
1개 받을 수 있다.

상트앙느호

1년에 1번 갈색시티에 들르는 호화 여객선. 선내에서는 긴 여행에 지루해진 트레이너가 승부를 걸어오는 일도 있다. 배에 타면 라이벌, 그린과의 재회가 기다리고 있다.

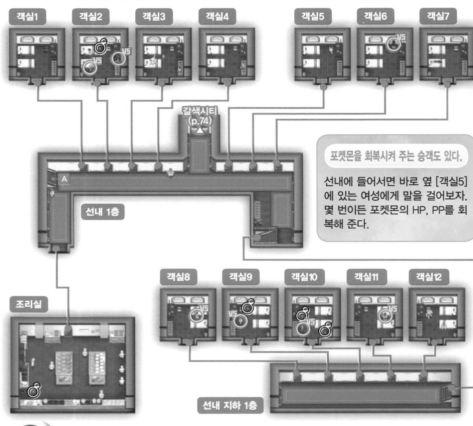

객실1 객실2 객실3 객실4 객실5 객실6 객실7

갈색시티
(p.74)

A

선내 1층

포켓몬을 회복시켜 주는 승객도 있다.

선내에 들어서면 바로 옆 [객실5]에 있는 여성에게 말을 걸어보자. 몇 번이든 포켓몬의 HP, PP를 회복해 준다.

조리실

객실8 객실9 객실10 객실11 객실12

선내 지하 1층

1 선장실 앞에서 라이벌과 포켓몬 승부!

선장실에 들어가려고 하면 라이벌이 선장실에서 뛰어나와 그대로 포켓몬 승부가 벌어진다. 승리하고 선장실에 들어가자.

라이벌의 지닌 포켓몬			
[피카츄 ver.]을 고른 경우		[이브이 ver.]을 고른 경우	
피죤	Lv.20 ♂ 노말 비행	피죤	Lv.20 ♂ 노말 비행
뚜벅쵸	Lv.20 ♀ 풀 독	뚜벅쵸	Lv.20 ♀ 풀 독
이브이	Lv.21 ♂ 노말 —	피카츄	Lv.21 ♂ 전기 —

2 선장에게서 [비술 사선베기]를 배운다

트너 포켓몬이 선장에
[비술 사선베기]를 배
면 출항 시간이 된다.
에서 내려 갈색시티 체
관으로 향하자.

◀이제 작은
나무를 벨
수 있다. 갈
색시티 체육
관에도 들어
갈 수 있다!

갑판

선내 3층

스토리 & 맵 공략 ▼ 상트앙느호

| 객실13 | 객실14 | 객실15 | 객실16 | 객실17 | 객실18 |

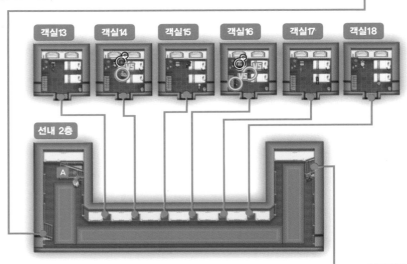

선내 2층

선장실

○ 출현하는 포켓몬	○ 떨어져 있는 도구
없음	좋은상처약
	만병통치제
	기력의조각
	마비치료제
	PP에이더
	실버스프레이
	금구슬

◀배가 출항하
면 선내의 도
구를 주울 수
없게 되니 주
의하자.

갈색시티 체육관

마티스

체육관 미션 [비술 사선베기]를 습득한다.

마티스는 전기타입 포켓몬 전문가. 그에게 다다르려면
방에 장치된 이중 잠금장치를 풀어야 한다.

◀이중 잠금장치를 해제하려
면?! 방에 잔뜩 놓여 있는 쓰레
기통에 비밀이!!

▶해제의 힌트는 체육관 안의 트
레이너가 가르쳐 줄 테니 승부해
서 알아내자!

제2 잠금용
연속으로 폐쇄하라!

VS 마티스

땅타입의 포켓몬이라면 전기타입의 기술도 무섭지 않다!

마티스가 쓰는 포켓몬은 강력한 전기타입의 기술을 사용할 뿐만 아니라
스피드도 높은 성가신 상대. 하지만 땅타입 포켓몬이라면 전기타입의 기
술이 먹히지 않으니 훨씬 유리해진다.

효과가 굉장했다!

▶추천 포켓몬은
디그다의 굴에 있
는 닥트리오.

문 아래 박았감으로
들어가려했던다

효과가 별로였던 듯하다...

▲땅타입을 내보내면 특기인 전
기타입 기술을 사용할 수 없게
된다.

◀씨뿌리기+상태
이상에서의 지구전
도 유효하다.

마티스의 지닌 포켓몬			
	찌리리공	Lv.25	전기 / —
	코일	Lv.25	전기 / 강철
	라이츄	Lv.26 ♂	전기 / —

체육관 배틀 후에 받을 수 있는 것	오렌지배지	다른 사람에게서 받은 레벨 40까지의 포켓몬이 말을 듣게 된다.
	기술머신36 [10만볼트] / 마티스의사인	

모두 찌릿찌릿 저리게 해 드리죠~!

11번도로

켓몬 승부를 원하는 많은 트레이너로 시끌벅적한 도로.
로는 게이트로 동서로 나뉘어 있는데, 게이트 안에도 유
한 팁이 있으니 놓치지 않도록 하자.

◆ 맵을 돌기 위해 필요한 비술

그다의굴(p.80)　서쪽

동쪽

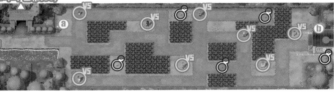

12번도로(p.109)

스토리 & 맵 공략 ▼ 갈색시티 / 11번 도로

포켓몬이 자고 있어서 지나갈 수 없다!

동쪽에는 커다
란 포켓몬이 길
을 막고 있다.
깨울 방법은?!

포켓몬이 매우 기분 좋게
자고 있다

◆ 출현하는 포켓몬	
풀숲	
구구	○
꼬렛	○
슬리프	○
피죤	△
레트라	△
마임맨	★
물 위	
잉어킹	○
왕눈해	○
쏘드라	○
독파리	★
시드라	★

◆ 떨어져 있는 도구
좋은상처약
디펜드업
벌레유인코롱
실버스프레이
수퍼볼(5개)

　ⓐ　🍬파키츄의사탕(5개)
　　　　🍬이브이의사탕(5개)

유용한
팁

치 트레이너를
기면 파트너 포
몬의 능력을 올
는 사탕을 5개 받
 수 있다.

피카츄의사탕을
5개 손에 넣었다!

유용한
팁　ⓑ　**포켓몬의 심판기능 추가**

로를 동서로 나누는 게이
2층에는 오박사의 조수가
다. 이때까지 잡은 포켓몬
30종류 이상이면 포켓몬
타고난 능력을 조사하는
심판 기능]을 추가해준다.

▲잡은 포켓몬의 총 수가 아닌 잡은
포켓몬의 [종류]이니 주의하자.

▲메뉴의 [지닌 포켓
몬]에서 [상태를 본다]
를 선택하고 Y버튼.

▶그 포켓몬의 타
고난 능력이 그래
프로 표시된다.

디그다의 굴

디그다가 파서 생긴 아주 긴~ 동굴. 11번도로에서 2번도로까지 연결되어 있지만, 갈색시티
체육관을 클리어할 때까지는 2번도로 쪽으로 빠져나갈 수 없다.

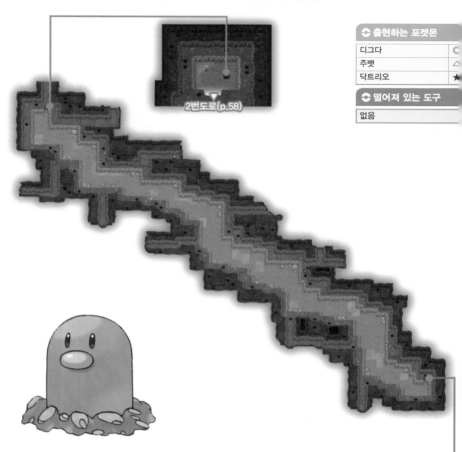

2번도로(p.58)

2번도로(p.58)

♻ 출현하는 포켓몬

디그다	◎
주뱃	△
닥트리오	★

♻ 떨어져 있는 도구

없음

디그다의 굴을 빠져나가면 2번도로로 나간다!

갈색시티 체육관을 클리어하면 디그다의 굴을 통해
2번도로로 돌아가자! 그동안 갈 수 없었던 도로의
오른쪽으로 나갈 수 있다.

2번도로 스토리 공략은 p.58로!

11번도로(p.79)

11번도로(p.79)

포켓몬 도감
알로라의 모습편

부 포켓몬은 관동지방과 다른 알로라지방
독자적인 모습이 있다. 모두 공개한다!!

알로라의 모습은 타입이 다르다!!

◀겉모습이나 크기뿐만 아니라 타입도 다르다. 배틀을 할 때 충분히 주의하자!

알로라지방에서 온 트레이너를 통해 교환하자!!

▶알로라지방에서 온 사람과 교환하면 관동지방에서도 손에 넣을 수 있다.

놈한어? 내 포켓몬
알로라지방 출신!

No.	이름	분류	타입	크기
019	꼬렛 알로라의 모습	쥐포켓몬	악 / 노말	0.3m 3.8kg
020	레트라 알로라의 모습	쥐포켓몬	악 / 노말	0.7m 25.5kg
026	라이츄 알로라의 모습	쥐포켓몬	전기 / 에스퍼	0.7m 21.0kg
027	모래두지 알로라의 모습	쥐포켓몬	얼음 / 강철	0.7m 40.0kg
028	고지 알로라의 모습	쥐포켓몬	얼음 / 강철	1.2m 55.0kg
037	식스테일 알로라의 모습	여우포켓몬	얼음	0.6m 9.9kg
038	나인테일 알로라의 모습	여우포켓몬	얼음 / 페어리	1.1m 19.9kg
050	디그다 알로라의 모습	두더지포켓몬	땅 / 강철	0.2m 1.0kg
051	닥트리오 알로라의 모습	두더지포켓몬	땅 / 강철	0.7m 66.6kg
052	나옹 알로라의 모습	요괴고양이포켓몬	악	0.4m 4.2kg
053	페르시온 알로라의 모습	고양이포켓몬	악	1.1m 33.0kg
074	꼬마돌 알로라의 모습	암석포켓몬	바위 / 전기	0.4m 20.3kg
075	데구리 알로라의 모습	암석포켓몬	바위 / 전기	1.0m 110.0kg
076	딱구리 알로라의 모습	메가톤포켓몬	바위 / 전기	1.7m 316.0kg
088	질퍽이 알로라의 모습	흙포켓몬	독 / 악	0.7m 42.0kg
089	질뻐기 알로라의 모습	진흙포켓몬	독 / 악	1.0m 52.0kg
103	나시 알로라의 모습	야자열매포켓몬	풀 / 드래곤	10.9m 415.6kg
105	텅구리 알로라의 모습	뼈다귀포켓몬	불꽃 / 고스트	1.0m 34.0kg

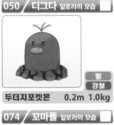
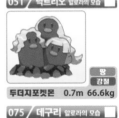
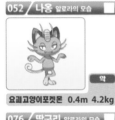
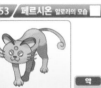

각각의 포켓몬 입수방법은 스토리 공략과 139페이지 리스트를 체크!!

스토리 & 맵 공략 ▶ 디그다의 굴

9번도로

블루시티에서 올 수 있는 것은 [비술 사선베기] 습득 후. 도로에는 일단 뛰어내리면 돌아갈 수 없는 턱이 많다. 길을 잘고르면 배틀을 피하면서 전진할 수도 있다.

◆ 맵을 돌기 위해 필요한 비술

블루시티(p.67)◀

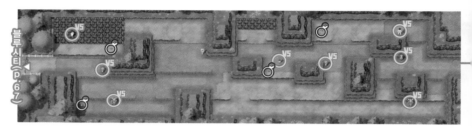

◆ 출현하는 포켓몬

풀숲	
깨비참	○
꼬렛	○
깨비드릴조	△
레트라	△
니드런♂	△
니드런우	△
니드리노	★
니드리나	★

◆ 떨어져 있는 도구

좋은상처약	
좋은상처약	
PP에이드	
몬스터볼(5개)	

무인발전소에 가려면 [비술 물결타기]가 필요하다!

10번도로 끝에 있는 무인발전소에서 전설의 포켓몬을 목격했다는 소문이…? 하지만 발전소는 걸어서는 갈 수 없다. 물 위를 나아가는 [비술 물결타기]를 습득하면 소문을 확인하러 다시 돌아오자.

▶이수재의 컴퓨터에 있던 장소는 이곳일까….

◀10번도로 북쪽 풀숲 부근에서 운하로 가자.

여기는 무인발전소

10번도로

놈이나 신농 등 드래곤타입 포켓몬도 서식하는 운하를 따
난 도로. 돌산터널을 지나면 남쪽의 보라타운 방면으로
갈 수 있다.

맵을 돌기 위해 필요한 비술

북쪽

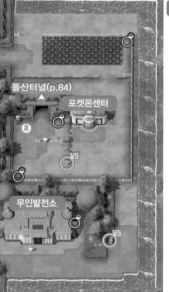

돌산터널(p.84)
포켓몬센터
ⓐ
무인발전소

돌산터널(p.84)
남쪽

보라타운(p.86)

출현하는 포켓몬

풀숲		물 위	
깨비참	△	잉어킹	◎
꼬렛	△	왕눈해	◎
깨비드릴조	△	미뇽	★
레트라	△	독파리	★
니드런♂	△	신농	☆
니드런우	△		
크랩	△		
니드리노	★		
니드리나	★		

떨어져 있는 도구

좋은상처약
천둥의돌
몬스터볼(5개)
수퍼볼(3개)
수퍼볼(3개)

스토리 & 맵 공략 ▼ 9번도로 / 10번도로

① 사천왕 칸나를 만나다

포켓몬센터 근처까지 가면 로켓단에 둘러싸이지
만 사천왕 칸나가 나타나 함께 로켓단과 싸워준
다.

▲칸나는 3명을 한꺼번에 상대한다.
남은 1명을 쓰러뜨리자!

유용한
팁 ⓐ **기술머신13 [깨트리다]**

돌산터널 입구에 있
는 코치 트레이너를
쓰러뜨리면 기술머
신을 받을 수 있다!

083

돌산터널

10번도로 북쪽과 남쪽을 잇는 천연의 터널. 온통 캄캄한 동굴 안에서는 불빛이 필수품. [비술 반짝이기]를 습득하면 주위를 밝게 비출 수 있다.

맵을 돌기 위해 필요한 비술

10번도로[북쪽](p.83)

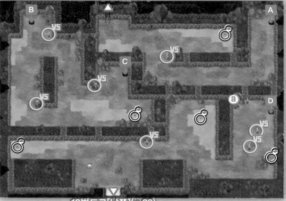

지하 1층

10번도로[남쪽](p.83)

지하 2층

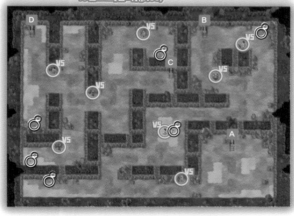

출현하는 포켓몬

지하 1층

주뱃	(
꼬마돌	(
골뱃	
데구리	
알통몬	
롱스톤	
뿔카노	
탕구리	
캥카	

지하 2층

골뱃	(
데구리	(
주뱃	
꼬마돌	
알통몬	
롱스톤	
뿔카노	
탕구리	
캥카	

떨어져 있는 도구

좋은상처약
좋은상처약
만병통치제
기력의조각
벌레회피스프레이
동굴탈출로프
크리티컬커터
진주
별의모래
별의모래
수퍼볼(3개)

유용한 팁

ⓐ 몬스터볼을 주는 사람

갖고 있는 몬스터볼이 9개 이하면 아저씨가 몬스터볼을 10개 준다.

스페셜 어드바이스

포켓몬 박스를 잘 활용하자!

지닌 포켓몬은 6마리까지 지닐 수 있다. 포켓몬을 손에 넣었을 때, 더 이상 지닐 수 없는 포켓몬은 가방 안 포켓몬 박스로 보낼 수 있다. 배틀 도중이 아니라면 [지닌 포켓몬] 메뉴에서 지닌 포켓몬과 박스 안 포켓몬을 바꿀 수 있다. 박스 안 포켓몬을 레벨이 높은 순서나 CP가 높은 순서 등으로 정렬하는 기능, 이름이나 타입, 배운 기술 등으로 검색할 수 있는 아주 편리한 기능도 갖춰져 있다. 닉네임을 바꿀 수도 있다.

[마킹]을 사용하면 마음에 드는 포켓몬을 쉽게 찾을 수 있다.

언제든 지닌 포켓몬과 바꿀 수 있다!

◀지닌 포켓몬을 바꿀 때, 포켓몬센터에 갈 필요가 없어서 매우 편리하다!

긴 여정도 포켓몬을 바꿀 수 있다면 훨씬 편해진다!!

지닌 포켓몬이 [기절] 상태가 되고 말았을 때나 PP가 바닥났을 때. 그런 때는 박스 안의 건강한 포켓몬과 바꾸면 얼마든지 싸울 수 있다! 다양한 종류의 포켓몬을 많이 데리고 있을수록 모험은 편해진다! 열심히 잡아두자!

◀20번수로나 챔피언로드 등 긴 여정에서 편리한 테크닉이다.

각각의 타입의 강력한 포켓몬을 키워두자!!

타입별로 강력한 포켓몬을 몇 마리씩 키워 박스에 준비해 두면 배틀은 더욱 수월해진다. 가령, 바위타입의 포켓몬을 쓰는 트레이너가 많은 동굴이나 독타입과 연속으로 대결하게 되는 로켓단아지트 등, 싸우는 상대의 타입이 한쪽으로 치우친 에리어를 공략할 때, 지닌 포켓몬을 그 타입에 유리한 포켓몬으로 바꿈으로써 공략하기 쉬워진다. 매우 유용한 테크닉이다.

◀늘 쓰는 6마리나 파트너만 강하게 키우기 쉽지만 다양한 타입의 포켓몬을 조금 넉넉하게 키워두자.

▶박스에 넣어두기만 해서는 포켓몬은 자라지 않는다. 제대로 배틀에 참가시키자!

피죤은 302 경험치를 얻었다!

보라타운

포켓몬의 묘지가 있는 것으로 유명한 마을. 포켓몬타워 3층 이후는 처음에는 유령이 나와서 앞으로 나아갈 수 없다. [실프스코프]를 입수한 후에 다시 방문하게 된다.

10번도로(p.83)

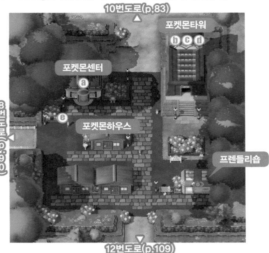

포켓몬타워 ⓑⓒⓓ

포켓몬센터 ⓐ

8번도로(p.90)

포켓몬하우스 ⓔ

프렌들리숍

12번도로(p.109)

맵을 돌기 위해 필요한 비술

◆ 출현하는 포켓몬

없음

◆ 떨어져 있는 도구

없음

1 라이벌이 포켓몬타워에 들어가는 것을 본다

보라타운을 방문하면 우선은 포켓몬타워로 향하자. 라이벌이 건물 안으로 들어가는 모습이 보인다. 그 후의 배틀에 대비해 포켓몬센터에서 지닌 포켓몬을 회복한 후, 라이벌을 쫓아 건물 안으로 들어가자.

◀라이벌은 포켓몬타워에 무슨 용건이 있을까?! 쫓아가서 확인해 보자.

2 포켓몬타워 2층에서 라이벌과 포켓몬 승부!

건물 안으로 들어가면 계단을 올라 2층으로. 라이벌이 있어서 다가가면 바로 배틀이 시작된다. 승리 후, 라이벌은 탕구리를 찾고 있다는 사실을 알게 된다. 타워 안으로 찾으러 가자.

라이벌의 지닌 포켓몬					
[피카츄 ver.]을 고른 경우			**[이브이 ver.]을 고른 경우**		
피죤	Lv.27 ♂	노말 / 비행	피죤	Lv.27 ♂	노말 / 비행
냄새꼬	Lv.27 우	풀 / 독	냄새꼬	Lv.27 우	풀 / 독
쥬피썬더	Lv.28 ♂	전기 / —	라이츄	Lv.28 ♂	전기 / —

3 3층에서 유령의 습격을 받지만 탕구리가 도와준다

층에 오르자 라이벌이 쫓아오지만 그곳에 유령
나타난다. 놀란 라이벌은 그 자리에서 도망치
만다. 그러자 찾고 있던 탕구리가 나타나 유령
쫓아준다. 포켓몬타워에는 그 외에도 유령이
아서 더 이상은 앞으로 나아갈 수 없다.

◀도와준 탕구
리는 아래층으
로 돌아간다.
포켓몬타워 밖
으로 나가보자.

탕구리: 멤메~!

4 포켓몬타워 밖에서 로켓단이 탕구리를 데려가는 것을 목격한다

으로 나오면 8번도로 방면으로 가보자. 그러자
가 나쁜 짓을 꾸미고 있는 로켓단의 로사 일당이
인다. 그들은 탕구리를 납치해 무지개시티에 있
게임코너로 향하는 것 같다. 우리도 서둘러 8번
로를 지나 무지개시티로 가자.

◀무지개시티
까지 가는 길
에는 야생 포
켓몬과 트레이
너가 많다. 준
비를 잊지 말
도록!

이 탕구리라도
아지트에 끌고 가자!

[실프스코프] 입수 후

5 라이벌과 함께 다시 포켓몬타워로

지개시티의 로켓단아지트에서 [실프스
프]를 손에 넣었으면 다시 포켓몬타워
. 입구 앞에 있는 라이벌과 함께 타워
오르게 된다. 전에는 더 이상 앞으로
수 없었던 장소로 가서 [실프스코프]
힘으로 유령의 정체를 밝힌다. 이제
워 안으로 들어갈 수 있게 된다. 맨 꼭
기층을 향해 올라가자.

◀라이벌이 함께 오르자는 제안을
한다. [예]라고 대답하고 건물에
들어가자. 안은 트레이너가 많으
니 회복용 도구도 준비해 두자.

...좀 전의 얘기 들었지?
바로 같이 가지 않을래?

▶유령의 정체는 고오스와
고우스트 등의 포켓몬. 잡을
수 있으니 동료로 만들자.

실프스코프가 유령의
정체를 꿰뚫어 보았다!

6 로켓단 로사, 로이와 더블배틀!

꼭대기인 7층에 오르자 전
켓몬 연구자였던 등나무노
이 있다. 그곳에 그를 노리
로켓단 2명이 등장. 그대
더블배틀이 발생한다. 승
해서 격퇴하자.

▲상대의 지닌 포켓몬은 모두 독타
입. 땅이나 에스퍼타입의 기술이 효
과적이다.

로사의 지닌 포켓몬		
아보크	Lv.34 ♂	독
		—
로이의 지닌 포켓몬		
또도가스	Lv.34 ♂	독
		—

스토리 & 맵 공략 ▶ 보라타운

등나무노인은 기도에 집중하느라 소동을 알아채지 못했던 것 같다. 로켓단과의 배틀에서 이긴 후에 말을 걸자 그제야 알아채고 구해준 답례를 하고 싶다고 말한다. 그대로 등나무노인의 집으로 이동해서 자고 있는 포켓몬을 깨울 수 있는 귀중한 도구 [포켓몬피리]를 얻는다. 그 다음에는 로켓단이 모여 있는 노랑시티로 향하자.

◀등나무노인은 텅구리를 위해 기도하고 있었다. 말을 걸면 자동으로 보라타운으로 돌아가게 된다.

▶[포켓몬피리]가 있으면 12, 16번도로에서 자고 있는 잠만보를 깨울 수 있다.

태주는 등나무노인으로부터 포켓몬피리를 받았다!

유용한 팁 **a** 포켓몬 교환 디그다(알로라의 모습)

아가씨와의 교환으로 알로라지방의 디그다를 입수할 수 있다. 관동지방에서는 수가 적은 강철타입을 가진 포켓몬이다. 앞으로의 모험에 대비해 동료로 삼아두는 것을 추천한다!

내 뾰족뾰족한 노깃의 디그다와 교환하지 않을래?

유용한 팁 **b** 정장세트

포켓몬타워 1층에 있는 할머니가 주인공과 파트너 포켓몬의 의상용 도구 [정장세트]를 준다. 검정을 베이스로 한 약간 어른스러운 디자인이 특징이다!!

태주는 할머니로부터 정장세트를 받았다!

유용한 팁 **c** 피카츄의사탕(5개) 이브이의사탕(5개)

포켓몬타워 2층에서 코치 트레이너 혜성에게 도전하자. 승리하면 파트너를 파워업할 수 있는 [피카츄의사탕/이브이의사탕]을 한꺼번에 5개나 얻을 수 있다.

피카츄의사탕을 5개 손에 넣었다!

유용한 팁 **d** 포켓몬의 회복

포켓몬타워 5층 한가운데에 신성한 기도의 보호를 받는 결계가 있다. 안에 들어가면 포켓몬의 HP와 PP가 모두 회복된다. 로켓단과의 배틀에 대비해서 상처를 치료해 두자.

신성한 기도의 보호를 받는 결계에 들어갔다!

유용한 팁 **e** 수퍼볼(20개) **발생조건** 로켓단아지트 클리어 후

무지개시티에서 로켓단아지트를 클리어한 후, 포켓몬센터 앞에 있는 남성에게 말을 걸어 보자. 탕구리를 구해준 답례로 수퍼볼을 20개 받을 수 있다.

태주는 수퍼볼을 20개 받았다!

포켓몬타워

포켓몬의 묘지가 늘어선 거대한 타워.
이곳에 출현하는 고우스트는 통신교환
으로 강력한 팬텀으로 진화한다.

🔄 떨어져 있는 도구

기술머신04 [순간이동]	금구슬
좋은상처약	이상한사탕
고급상처약	하이퍼볼(3개)
플러스파워	
PP에이더	
잠깨는약	
만병통치제	
기력의조각	
동굴탈출로프	
얼음의돌	

🔄 출현하는 포켓몬

고오스	◎
탕구리	△
주뱃	★
골뱃	★
고우스트	★

※5층에서는△, 6층에서는○

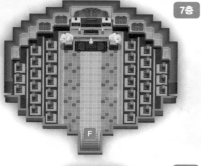
7층

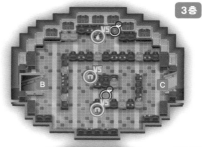
3층

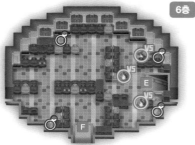
6층

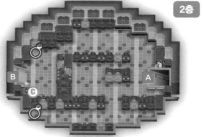
2층

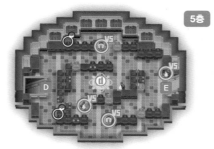
5층

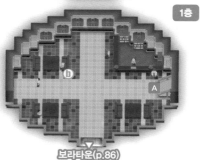
1층

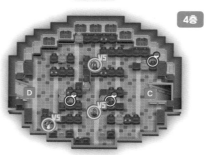
4층

보라타운(p.86)

스토리 & 맵 공략 ▶ 보라타운/포켓몬타워

8번도로

보라타운과 노랑시티를 잇는 짧은 도로. 처음엔 게이트를 통과할 수 없기 때문에 노랑시티 안에는 들어갈 수 없다. 우선은 지하통로를 이용해서 무지개시티로 향하자.

맵을 돌기 위해 필요한 비술

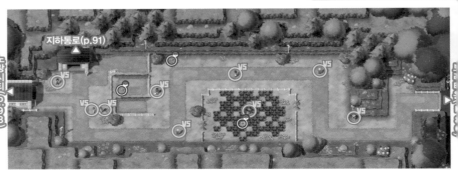

노랑시티(p.98)

지하통로(p.91)

출현하는 포켓몬

풀숲		풀숲	
구구	△	가디	○
꼬렛	△	윈디	☆
푸린	△	식스테일	○
피죤	△	나인테일	☆
레트라	△		
캐이시	★		
윤겔라	☆		

떨어져 있는 도구

불꽃의돌
큰버섯
스피드업

스페셜 어드바이스

노랑시티에 들어가려면?!

7, 8번도로에는 노랑시티로 통하는 게이트가 있다. 하지만 노랑시티 방면으로 가면 경비원이 막아 세워 마을에는 들어갈 수 없다. 아무래도 경비원은 목이 마른 듯. [차]를 입수해서 건네면 동서남북으로 4개 있는 게이트를 모두 지날 수 있게 된다.

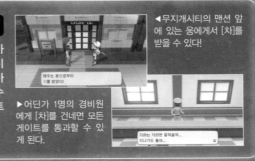

◀무지개시티의 맨션 앞에 있는 옹에게서 [차]를 받을 수 있다!

▶어딘가 1명의 경비원에게 [차]를 건네면 모든 게이트를 통과할 수 있게 된다.

7번도로

무지개시티와 노랑시티를 잇는 작은 도로. 윈디와 나인테일 등 게임 버전에 따른 한정 야생 포켓몬이 출현한다. 모두 강력한 불꽃타입이다!

맵을 돌기 위해 필요한 비술

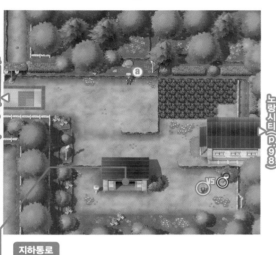

지하통로

노랑시티(p.98)

8번도로(p.90)

출현하는 포켓몬

풀숲	
구구	△
꼬렛	△
푸린	△
피죤	△
레트라	△
캐이시	★
윤겔라	☆
가디	○
윈디	☆
식스테일	○
나인테일	☆

떨어져 있는 도구

7번도로
PP에이더

스토리 & 맵 공략 ▶ 8번도로 / 7번도로

떨어져 있는 도구

지하통로
잘-맞히기
디펜드업

유용한 팁 a 기술머신12 [객기]

코치 트레이너 남성에게 말을 걸어 배틀에 도전하자. 이기면 [객기] 기술머신을 받을 수 있다. 독이나 마비 등의 상태 이상 때 사용하면 위력이 2배가 되는 기발한 기술이다.

지하통로에서 감춰진 도구를 발견!!

이 지하통로에도 [고운날개]나 [큰진주] 등 보이지 않는 도구가 떨어져 있다. 감춰진 도구에 다가가면 파트너 포켓몬이 꼬리를 움직여 가르쳐 준다.

◀프렌들리숍에 팔 수 있다. 용돈 벌이에 쓸 수 있다.

무지개시티

많은 사람들이 사는 큰 마을. 백화점이며 맨션 등 이 마을에 만 있는 거대한 건물도 많다. 게임코너 지하에는 놀랍게도 로켓단의 아지트가 있다.

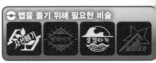

맵을 돌기 위해 필요한 비술

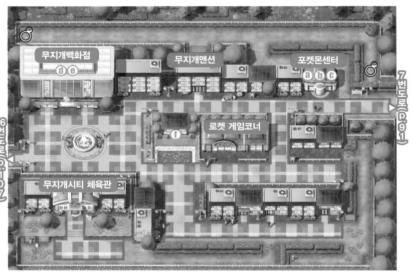

🔄 출현하는 포켓몬

없음

※일부 도구는 무지개맨션 안에 떨어져 있다.

🔄 떨어져 있는 도구

기술머신44 [치근거리기]
금구슬
이상한사탕
기력의사탕(3개)

🔄 무지개백화점 2층
(기술머신 매장)

드래곤테일	20000원
유턴	20000원
아이언테일	50000원
폭포오르기	30000원
트라이어택	30000원
벌크업	10000원
섀도볼	30000원
파괴광선	100000원

🔄 무지개백화점 옥상
(자동판매기)

맛있는물	200원
미네랄사이다	300원
후르츠밀크	350원

🔄 무지개백화점 4층
(진화의돌 매장)

불꽃의돌	5000원
천둥의돌	5000원
물의돌	5000원
리프의돌	5000원
얼음의돌	5000원

🔄 로켓 게임코너
(자동판매기)

맛있는물	200원
미네랄사이다	300원

백화점 5층에서는 액세서리를 살 수 있다!!

무지개백화점 5층은 액세서리 마켓. 모자며 안경, 리본 등 파트너 전용 액세서리를 46종류나 팔고 있다. 그중에는 아주 비싼 상품도 있다! 마음에 드는 물건을 찾아보자.

1 - 무지개맨션 앞에서 웅을 만나 [차]를 받는다

을에 도착하면 우선 무지개맨션 앞으로 가자. 색시티 체육관 관장인 웅이 있어서 대화 후에 색강정과 [차]를 준다. 손에 넣은 [차]는 노랑시 를 통과하는 게이트의 경비원에게 건네자. 이로 노랑시티에 들어갈 수 있게 된다.

◀노랑시티로 향하는 것은 나 중 이 라도 OK. 먼저 로켓 단의 아지트와 체육관을 공략 하자.

2 - 무지개시티의 체육관 관장 민화에게 도전!

을 남쪽에 있는 나무를 [비술 사선베기]로 자르 , 무지개시티 체육관으로 향하자. 풀타입 전문 가 많으니 불꽃이나 비행타입의 포켓몬을 지닌 켓몬에 넣어 도전하자.

무지개시티 체육관 공략은 p.95!!

◀민화의 지닌 포켓몬은 레벨 이 33~340다. 비슷한 수준으 로 키운 포켓몬 이 있다면 안심 이다.

3 - 로켓단의 아지트로

라타운에서 탕구리를 끌고 갔던 로사 로이는 게임코너에 있다. 그들의 대 로 포스터 뒤에 비밀 스위치가 있다는 을 알게 되었다. 스위치를 누르면 아 트로 통하는 입구가 열린다. 공격해 는 로켓단과 싸우면서 가장 안쪽에 있 보스를 향해 가자!

로켓단아지트 공략은 p.96!!

◀포스터 앞에는 로켓단 조무래 기가 있다! 스위치를 지키고 있으 니 배틀로 격퇴하자.

▶스위치를 누르면 게임코 너 왼쪽 구석에 입구가 나타 난다. 이곳을 통해 아지트로 진입할 수 있다.

로켓단아지트 클리어 후
4 - 게임코너 밖으로 나가 [비술 하늘날기]를 배운다

켓단의 아지트에서 비주기 쓰러뜨리고 밖으로 나오면 선을 든 사람이 있다. 말을 면 파트너에게 [비술 하늘 기]를 전수해 준다.

▲바로 [비술 하늘날기] 등장이다. 하늘을 날아 보라타운으로 돌아가자!

스토리 & 맵 공략 ▶ 무지개시티

a 굉장한 실력의 점술사

점술사에게 10000원을 건네고 질문에 대답하자. 그날 하루, 특정한 성격의 포켓몬을 만나기 쉬워진다. 질문에 대한 대답 방법에 따라 점괘의 결과(포켓몬의 성격)가 변화한다.

b 파트너 기술 ◎둥실둥실폴 ◎쾅쾅오라, 아그아그존

포켓몬센터에 있는 남성이 파트너에게 특별한 기술을 가르쳐 준다. 피카츄가 배운 [둥실둥실폴]은 민치와의 배틀에서 활약한다. 이브이는 2종류의 기술을 배울 수 있다.

c 포켓몬 교환 ◎모래두지(알로라의 모습) ◎식스테일(알로라의 모습)

포켓몬센터에 있는 남자아이와 알로라지방의 모래두지/식스테일을 포켓몬 교환할 수 있다. 교환할 수 있는 포켓몬은 버전에 따라 다르지만 모두 귀중한 얼음타입을 갖고 있다.

d 기술머신03 [도우미]

백화점 3층에 있는 점원이 기술머신03 [도우미]를 준다. 동료의 기술의 위력을 업시키는 효과가 있어 더블배틀에서 쓸모가 있다. 로사, 로이와의 배틀에서 사용해보자.

e 기술머신06 [빛의장막], 07 [방어], 09 [리플렉터]

백화점 옥상의 여자아이에게 자판기 음료수를 주자. 맛있는물을 주면 [빛의장막], 후르츠밀크는 [방어], 미네랄사이다는 [리플렉터] 기술머신을 준다.

f 기술머신26 [독찌르기] 비술 물결타기 습득 후

연분홍시티에서 [비술 물결타기]를 습득하면 작은 연못을 건너자. 할아버지에게 말을 걸면 [독찌르기] 기술머신을 준다. 일정한 확률로 상대를 독 상태로 만드는 기술이다.

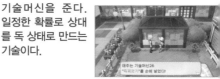

스페셜 어드바이스

무지개맨션을 탐험하자!

무지개맨션에는 여러 주민들이 살고 있다. 2층과 3층에는 게임프리크 회사도 있다. 맨션 옥상과 뒷문으로 갈 수 있는 펜트하우스에는 도구도 떨어져 있다.

▲포켓몬 도감이 완성되면 또 오라는 인물이 있다. 기억해뒀다 다시 방문하자!

▲3층에 있는 여성은 [칭호]를 손에 넣으면 오라고 말한다. 이것도 기억해두자!

▲계단을 올라 맨션 옥상에도 가보자. 떨어져 있는 도구를 입수할 수 있다.

체육관 배틀④

무지개시티 체육관

체육관 관장
민화

체육관 미션 귀여운 포켓몬을 보여준다.

풀타입 전문가가 모여 있는 무지개시티 체육관. 체육관 미션인 [귀여운 포켓몬]은 사실은 어떤 포켓몬이든 OK. 마음에 드는 1마리를 보여주고 안으로 들어가자.

...이 나무는 멀지 벨 수 있을 것 같다! 비술 사선베기를 쓰겠습니까?

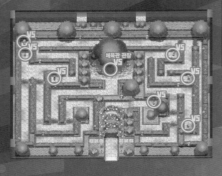

◀내부에 있는 나무를 [사선베기]로 자르면서 전진하자!

VS 민화

불꽃·비행타입의 포켓몬으로 약점을 노려라!

민화의 지닌 포켓몬은 모두 풀타입을 갖고 있다. 불꽃이나 얼음, 비행 등 많은 타입으로 약점을 공략할 수 있다. 부지런히 레벨을 올려 상성이 좋은 포켓몬으로 도전하면 고전하지 않을 것이다.

가디의 화염방사!

▲근처 7번도로에서 잡을 수 있는 가디나 식스테일로 도전하자.

상대 라플레시아의 문브스!

▲풀타입 외의 기술도 사용하니 방심은 금물.

민화의 지닌 포켓몬			
덩쿠리	Lv.33 우	풀	─
우츠동	Lv.33 우	풀	독
라플레시아	Lv.34 우	풀	독

체육관 배틀 후에 받을 수 있는 것	무지개배지	다른 사람에게서 받은 레벨 50까지의 포켓몬이 말을 듣게 된다.
	기술머신53 [메가드레인]	

스토리 & 맵 공략 ▶ 무지개시티

그렇군요... 전지지 않아요.

로켓단아지트

악의 조직 로켓단의 본거지. 내부에는 자동으로 움직이는 마루와 잠긴 엘리베이터 등 장치가 많다. 보라타운에서 납치된 탕구리를 구하기 위해 지하 4층에 있는 비주기의 방을 목표로 전진하자.

🔄 떨어져 있는 도구

기술머신05 [잠자기]	힘의사탕(3개)
기술머신20 [악의파동]	이상한사탕
고급상처약	스피드업
고급상처약	포인트업
잠깨는약	포인트업
기력의조각	수퍼볼(5개)
PP에이더	하이퍼볼(5개)
금구슬	

지하 1층

무지개시티(p.92)◀

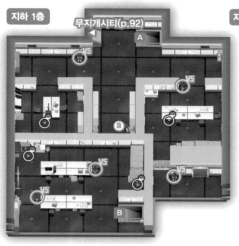

지하 3층

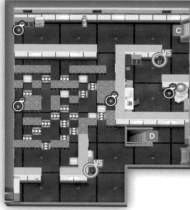

지하 2층

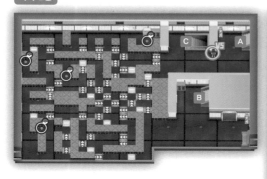

지하 4층

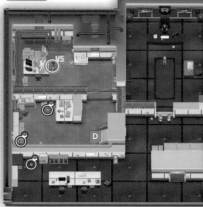

1 파트너의 힘을 빌려 [엘리베이터열쇠]를 입수

지트에 들어오면 계단으로
하 3층으로 간다. 움직이는
루를 지나, D 의 계단으로
하 4층에 내려가자. [엘리베
터열쇠]를 가진 단원이 있다.
틀로 승리해서 열쇠를 손에
자.

보스의 방에는 들어갈 수 없다!
줄을 수 있으면 주워보라고~!

▲배틀 후에 단원이 열쇠를 철망 위로 던
진다. 근처에 있는 의자를 이용해 파트너
를 통풍구로 올리자.

피카츄는
엘리베이터열쇠를 손에 넣었다!

▲파트너를 조작해서 열쇠를 손에 넣자.
그 후, 지하 2층 엘리베이터를 타고 지하 4
층으로 내려가자.

2-3-4 로켓단 로사와 로이, 아폴로, 비주기와 배틀

스의 방 앞에서 로사, 로이와의 배틀 발생. 그 후엔 간부 아폴로, 보스 비주기와 싸우게 된다! 각 배
사이에 도구를 사용해 포켓몬을 회복시킬 수 있다.

탕구리를 구하러 본드
단원이 되고 싶다

이런 곳까지
대체 뭘 하러 온 거야!

◀로사와 로이가 지닌 포
켓몬은 진화해서 강력하
다. 더블배틀 형식으로 승
부하게 된다.

아폴로의 지닌 포켓몬
독타입이 중심! 에스퍼
입 기술로 약점을 노리

상대 또도가스의
오물폭탄!

하지만... 나에게 대항하겠다면
쓴맛을 보여주마!

▲비주기의 지닌 포켓몬 2마리는 격투타입 기술로 약점을
공략할 수 있다. 배틀에서 승리하면 탕구리가 풀려나고, [실
프스코프]를 받을 수 있다.

로사의 지닌 포켓몬		
아보크	Lv.32 ♂	독 / —

로이의 지닌 포켓몬		
또도가스	Lv.32 ♂	독 / —

아폴로의 지닌 포켓몬		
또도가스	Lv.33 ♂	독 / —
골뱃	Lv.33 ♂	독 / 비행

비주기의 지닌 포켓몬		
페르시온	Lv.35 ♂	노말 / —
뿔카노	Lv.35 ♂	땅 / 바위

용한
팁

a 로켓단세트

하 1층에 있는 여성은 아지트에 잠입 조사 중인 스
이. 말을 걸면 로켓단으로 완벽하게 변장할 수 있
[로켓단세트]를
다. 입으면 당신
로켓단의 일원?!

대주는 하인 스파이로부터
로켓단세트를 받았다!

▲파트너와 커플로 로켓단 의상으로
갈아입을 수 있다!

노랑시티

관동지방을 대표하는 대도시로 고층빌딩이 늘어서 있다. 마을 중심에 있는 실프주식회사는 로켓단이 점거하고 있다. 관동지방의 평화를 지키기 위해 악의 조직의 야망을 분쇄하라!

맵을 돌기 위해 필요한 비술

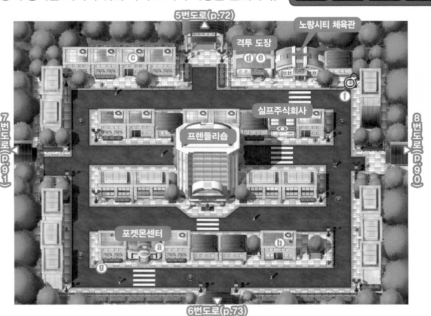

5번도로(p.72)

노랑시티 체육관

격투 도장

실프주식회사

프렌들리숍

7번도로(p.91)

8번도로(p.90)

포켓몬센터

6번도로(p.73)

출현하는 포켓몬

없음

떨어져 있는 도구

스페셜가드

1 실프주식회사에 들어가 1층에서 그린과 포켓몬 승부!

포켓몬타워에서 등나무 할아버지를 도와주면 건물 안으로 들어갈 수 있다. 1층에서 그린이 등장해 실력 테스트를 위한 승부를 걸어온다. 승리 후, 실프주식회사의 꼭대기 층을 향해 전진하자.

상대 나시의 사이콘키네시스

▲상대의 나시는 벌레타입, 리자몽은 바위타입 포켓몬으로 도전하면 유리하다!

그린의 지닌 포켓몬		
나시	Lv.38 ♂	풀 에스퍼
리자몽	Lv.40 ♂	불꽃 비행

실프주식회사 공략은 p.100!!

2 노랑시티 체육관으로 가 체육관 관장 초련에게 도전!

프주식회사를 클리어하기 전까지는 체육관에 도
할 수 없다. 체육관 관장 초련은 지금까지 만난
구보다도 지닌 포켓몬의 레벨이 높다. 고전할 바
연분홍시티에 먼저 가는 것도 한 가지 방법.

노랑시티 체육관 공략은 p.104!!

◀초련의 지닌
포켓몬은 레벨
이 43~44.
이길 수 없을
경우엔 공략을
뒤로 미뤄도
문제없다.

용한 팁 **a** 포켓몬 교환 라이츄 (알로라의 모습)

켓몬센터에 있는 여성이 알로라지방의 라이츄를
리고 있다. 교환하고 싶을 때는 상록숲 등에서 피
츄를 잡아 천둥의돌을
용해 라이츄로 진화시키

유용한 팁 **b** 기술머신40 [사이코키네시스]

민가에 있는 아저씨가 [사이코키네시스] 기술머신을
준다. 에스퍼타입의 강력한 기술이다. 지닌 포켓몬
에게 배우게 해두면 이후
연분홍시티 체육관 배틀에
서 대활약을 해줄 것이다.

용한 팁 **c** 기술머신08 [대타출동]

가의 2층에 있는, 흉내내기가 특기인 여자아이.
삐를 지닌 포켓몬에 넣은 상태에서 말을 걸면 답
로 기술머신을 준다. 삐
가 없을 경우엔 달맞이
에 가서 잡도록 하자.

유용한 팁 **d** 홍수몬/시라소몬

도장의 4명의 트레이너를 배틀에서 이기고, 마지막에
기다리는 태권도 대왕에게 승리하자. 홍수몬이나 시
라소몬, 둘 중 1마리를 준
다. 2마리 모두 귀중한 포켓
몬이니 잘 생각해서 고르
자.

용한 팁 **e** 기술머신23 [번개펀치]

장 입구에 있는 코치 트레이너에게 도전하자. 이
면 전기타입의 [번개펀치] 기술머신을 준다. 물이
비행타입 포켓몬의 약
을 공격할 수 있는, 편리
기술이다.

유용한 팁 **f** 패트롤세트 발생조건 실프주식회사 클리어 후

실프주식회사에 있는 로켓단을 쫓아내면 여경이 답
례로 [패트롤세트]를 준다. 주인공과 파트너용 의상
이 들어있는 세트로 경찰
디자인이 특징이다.

용한 팁 **g** 폴리곤 발생조건 실프주식회사 클리어 후

켓단을 쫓아낸 후, 포켓몬센터 근처에 있는 남성
폴리곤을 준다. 실프주식회사가 만든, 매우 희귀
포켓몬. 지닌 포켓몬에
어 배틀에 사용해보자!

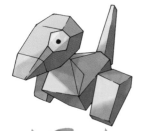

실프주식회사

실프주식회사의 거대 빌딩에서 로켓단과 결전! 워프하는 마루와 잠긴 게이트가 있으며 내부는 상당히 복잡하다. 우선은 5층에서 [카드키]를 입수. 그 후, 내부를 탐색하는 것이 좋다!

라이벌과 팀을 이뤄 5층에서 아폴로와 포켓몬 승부!

5층에서 간부 아폴로, 조무래기와 조우한다. 이때 나타난 라이벌과 협력해서 배틀에 도전하자. 이기면 [카드키]가 손에 들어와 게이트의 잠금장치를 해제할 수 있게 된다!

◀로켓단의 지닌 포켓몬은 독타입이 많다. 에스퍼나 땅타입으로 도전하자.

▶아폴로의 붐볼은 1번째 턴에 [자폭]을 사용한다. 큰 데미지에 대비하자!

아폴로의 지닌 포켓몬		
붐볼	Lv.37	전기 ·
골뱃	Lv.37 ♂	독 비행
또도가스	Lv.37 ♂	독

조무래기의 지닌 포켓몬		
질뻐기	Lv.34 ♀	독
레트라	Lv.34 ♀	노말

로켓단 로사, 로이와 더블배틀!

7층 워프 지점 P 에서 11층으로 가면 낯익은 두 사람이 막아선다. 더블배틀에 승리해서 돌파하면 비주기가 있는 사장실은 이제 코앞!

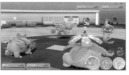

▲배틀 후엔 비주기와의 대결에 대비해 동료를 회복시켜 두자.

로사의 지닌 포켓몬		
아보크	Lv.36 ♂	독 ·

로이의 지닌 포켓몬		
또도가스	Lv.36 ♂	독 ·

로켓단보스 비주기와 포켓몬 승부!

사장실에서 비주기와 결전! 쓰러뜨리면 노랑시티에서 로켓단이 사라지고 마을에 평화가 돌아온다.

비주기의 지닌 포켓몬		
페르시온	Lv.39 ♂	노말
뽤카노	Lv.39 ♂	땅 바위
니드퀸	Lv.39 ♀	독 땅

이기면 마스터볼이 손 안에!

◀이기면 사장에게서 마스터볼을 입수. 어떤 야생 포켓몬이든 잡을 수 있는 귀중한 물건이다.

▲비주기와의 배틀도 이것으로 마지막?! 전력을 다해 승리를 목표로 하자.

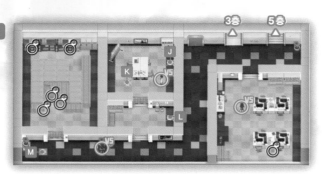

3층 5층

🔁 출현하는 포켓몬

없음

🔁 떨어져 있는 도구

좋은상처약
만병통치제
기력의조각
동굴탈출로프
골드코롱
플러스파워
스페셜가드
스페셜업
크리티컬커터
별의조각
수퍼볼(5개)

3층

2층 4층

실프주식회사의 장치

• 워프 포인트

맵의 **A** 나 **B** 는 워프 포인트를 표시하는데 같은 기호끼리 연결되어 있다. 가령 2층의 **A** 에서 8층의 **A** 로 워프할 수 있다.

• 잠긴 게이트

잠긴 게이트는 문이 닫혀 있어 지날 수 없다. 5층에서 입수한 카드키가 있으면 모든 게이트의 잠금장치를 해제할 수 있다.

스토리 & 맵 공략 ▶ 실프주식회사

2층

1층 3층

1층

2층

노랑시티(p.98)

유용한 팁 **a 기술머신42 [자폭]**

2층에 있는 여성이 기술머신을 준다. [자폭]은 자신이 기절 상태가 되는 대신 상대와 같은 편에게 큰 데미지를 주는 기술.

⟳ 떨어져 있는 도구

기술머신34 [용의파동]
기술머신37 [화염방사]
기술머신54 [러스터캐논]
좋은상처약
고급상처약
만병통치제
기력의조각
기력의조각
기력의덩어리
PP회복
PP맥스
골드스프레이
포인트업
포인트업
플러스파워
이펙트가드
스페셜업
금구슬
지식의사탕(3개)
이상한사탕
이상한사탕
몬스터볼(3개)
몬스터볼(5개)
수퍼볼(3개)
하이퍼볼(3개)

7층

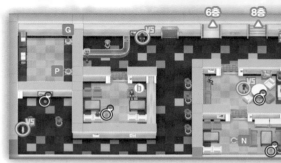

6층

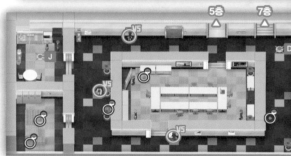

5층

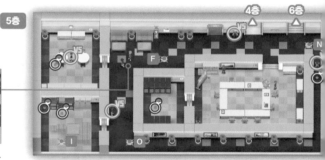

▲아폴로 일당은 5층 이 장소에 있다. 엘리베이터나 계단을 이용하면 바로 도착할 수 있다.

유용한
팁 **b** 라프라스

7층에 있는 실프주식회사 사원이 구해주러 온 답례로 라프라스를 준다. HP, 특수 공격이 높은 강력한 포켓몬이다. 매우 희귀하니 반드시 손에 넣자.

▲라프라스는 모험 종반까지 활약하는, 믿음직한 동료가 된다!

10층

9층 ▲ 11층 ▲

L
K
M

11층

10층 ▲
P
V5

9층

8층 ▲ 10층 ▲
H
C
O

▲비주기가 있는 사장실은 엘리베이터로는 갈 수 없다. 워프를 사용해서 가자.

▲로사와 로이가 사장실을 지키고 있다. 배틀에서 이겨 길을 열게 만들자!

8층

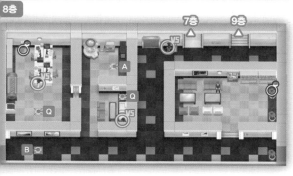

7층 ▲ 9층 ▲
A
Q
Q
B

스토리 & 맵 공략 ▼ 실프주식회사

유용한 팁

C 포켓몬 회복

●층에 간호사로 변장한 스파이 여성이 있다. 말을 ●면 침대에서 쉬게 해줘 포켓몬의 HP며 PP를 회복할 수 있다. 여기까 ●대결하며 오느라 ●은 상처를 치료하 ●비주기와의 승부 ●대비하자!

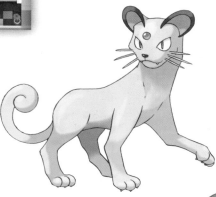

노랑시티 체육관

체육관 미션 레벨 45 이상의 포켓몬을 보여준다.

에스퍼타입 전문가가 모여 있는 체육관. 초련의 지닌 포켓몬은 레벨이 매우 높다. 상성이 좋은 포켓몬으로 싸우지 않으면 고전은 피할 수 없다!

◀워프하는 마루를 사용해 가장 깊은 곳에 있는 초련에게 가자.

※ⒶⒷⒸ 등의 마크는 맵의 연결을 표시한다.

VS 초련

레벨이 높고 강력하다! 악타입 기술로 대항!!

높은 레벨의 4마리를 내보낸다. 상성이 좋은 것은 악타입이지만 관동지방에는 그 수가 적다. 악타입 기술 [깨물어부수기]를 배운 갸라도스 등으로 싸우자.

폴리곤의 섀도볼!

상대 야도란은 하품을 썼다!

▲마임맨에겐 [섀도볼] 등 악타입의 기술이 유효하다.

▲레트라(알로라의 모습)가 있으면 대활약을 한다!

나의 힘을 보여줄게!

초련의 지닌 포켓몬

	마임맨	Lv.43 ♂	에스퍼	페어리
	야도란	Lv.43 ♀	물	에스퍼
	루주라	Lv.43 ♀	얼음	에스퍼
	후딘	Lv.44 ♂	에스퍼	

체육관 배틀 후에 받을 수 있는 것

골드배지	다른 사람에게서 받은 레벨 60까지의 포켓몬이 말을 듣게 된다.
기술머신33 [명상]	

스페셜 어드바이스

기술머신을 활용해서 배틀에서 승리하자!!

기술머신은 그 포켓몬이 레벨업으로는 배울 수 없는 기술을 배우게 해주는, 매우 편리한 도구! 또한 원래는 포켓몬의 레벨이 올라가지 않으면 배울 수 없는 기술이라도 기술머신을 사용하면 순식간에 배우게 할 수 있다.

◀ 게다가 기술머신은 마음껏 사용할 수 있다! 몇 번이나 기술을 배우게 해도 사라지지 않는다!

자신과 상성이 나쁜 포켓몬을 쓰러뜨릴 수 있는 기술이 있으면 좋다!

포켓몬에게 배우게 할 기술을 고를 때, 자신과 상성이 나쁜 포켓몬의 약점을 파고들 기술을 배우게 해보자. 상성이 좋다고 생각해서 상대가 내보낸 포켓몬에게 오히려 약점을 파고드는 뼈아픈 일격을 날릴 수 있다!

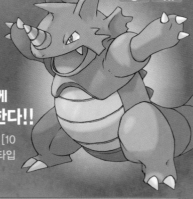

땅 바위

예를 들어…
물타입 포켓몬에 약한 코뿌리에게
기술머신으로 [10만볼트]를 배우게 한다!!

코뿌리는 땅·바위타입의 포켓몬이지만 기술머신으로 [10만볼트]를 배울 수 있다. 상대가 코뿌리에게 유리한 물타입 포켓몬을 내보내면 [10만볼트]를 날릴 수 있는 것이다!

좀 더 편리하게! 기술머신 원포인트 활용술!!

기술머신 종류가 늘면 여기서 소개하는 다양한 테크닉을 사용할 수 있다. 유용한 팁을 활용하거나 각지의 코치 트레이너에게 도전해서 기술머신을 모으자!

◀모험 도중에 PP가 바닥나고 말았다. 이런 때는 기술머신으로 다른 기술과 바꿔 보자.

▲포켓몬 체육관이나 사천왕 배틀에 도전하기 전에 지닌 포켓몬의 기술을 체크하자! 싸울 상대의 타입을 알고 있는 경우엔 상성이 좋은 기술을 배우게 해두면 대책은 완벽! 유리하게 싸울 수 있다.

▶기술머신으로 새롭게 배우게 한 기술은 놀랍게도 PP가 가득 찬 상태! 이러면 더 이상 PP 걱정은 없다.

스토리 & 맵 공략 ▶ 노랑시티

16, 17, 18번도로

무지개시티~연분홍시티를 잇는 루트. 3개의 도로를 합해서 [포켓몬로드]라고 부른다. 가는 도중에 많은 트레이너, 야생 포켓몬과의 만남이 기다리고 있다!

맵을 돌기 위해 필요한 비술

 입구에서 자고 있는 잠만보를 [포켓몬피리]로 깨운다

16번도로 입구에서 길을 막고 자고 있는 잠만보. 보라타운에서 등나무노인에게 서 받은 [포켓몬피리]를 쓰면 깨울 수 있 다. 잠에서 깬 잠만보는 잠이 덜 깬 상태 에서 배틀을 걸어온다. 승리하면 몬스터 볼을 던져 잡을 찬스! 그 후엔 연분홍시 티를 향해 가자.

◀잠만보를 깨우지 않으면 16번도로에서 더 이상 나아 갈 수 없다. 우선은 [포켓몬 피리]를 입수하자.

▶잡지 못하고 놓쳤을 경우, 포켓몬리그에서 전당등록하 면 부활한다!

유용한 팁 **하이퍼볼(30개)**

16번도로 게이트 2층에 오박사의 조수가 있다. 지금 까지 잡은 포켓몬이 40종류 이상이면 하이퍼볼을 30개 받을 수 있다.
야생 포켓몬을 잡을 때 활용하자.

유용한 팁 **기술머신14 [공중날기]**

16번도로 왼쪽 위에 있는 작은 집. 이곳에 사는 여성 이 기술머신14 [공중날기]를 준다. 1번째 턴에 하늘 을 날아 2번째 턴에 공격하는 비행타입 의 큰 기술이다!

유용한 팁 **기술머신58 [드릴라이너]**

코치 트레이너 남성에게 도전한다. 이기면 기술머신 58 [드릴라이너]를 준다. 급소에 쉽게 맞는 효과를 가 진, 땅타입 기술이 다. 이후 연분홍시티 체육관 배틀에서 유 리하다.

16번도로

무지개시티(p.92)▶

17번도로

무지개백화점(p.92)

18번도로

연분홍시티(p.112)▶

⟳ 떨어져 있는 도구

좋은상처약
좋은상처약
포인트업
실버코롱
실버스프레이
PP에이더
PP에이더
금구슬
이상한사탕
은 파인열매(5개)
수퍼볼(3개)
수퍼볼(3개)

⟳ 출현하는 포켓몬

풀숲(16번도로)	
구구	○
피죤	○
두두	○
꼬렛	△
레트라	△
두트리오	★

풀숲(17번도로)	
두두	○
포니타	○
구구	△
피죤	△
고라파덕	△
이브이	★
꼬렛	★
레트라	★
두트리오	★
날쌩마	★

풀숲(18번도로)	
구구	○
피죤	○
두두	○
두트리오	△
꼬렛	△
레트라	△

물 위(18번도로)	
잉어킹	○
왕눈해	○
별가사리	○
독파리	△
아쿠스타	☆

야생 이브이를 잡아서 변화시키자!

17번도로 풀숲에는 야생 이브이가 출현. 무지개백화점에서 살 수 있는 [불꽃의돌], [천둥의돌], [물의돌]을 사용해 3종류의 모습으로 진화시킬 수 있다!

◀출현율은 낮지만 양쪽 버전에 출현! 진화용으로 여럿을 동료로 삼자.

▶가령 [물의돌]을 사용하면 샤미드로 진화한다.

12번도로

많은 낚시꾼이 모이는 해변을 따라 놓인 잔교로, 별명은 [고요한 다리]. 이 길의 트레이너들의 지닌 포켓몬은 물타입이 많다. [물결타기]로 물 위를 전진할 수도 있다!

맵을 돌기 위해 필요한 비술

도로 중간에서 자고 있는 잠만보를 [포켓몬피리]로 깨운다

도로 한가운데 잠만보가 자고 있다. [포켓몬피리]를 사용해 깨우면 앞으로 나아갈 수 있다. 그 끝에 있는 연분홍시티는 12번도로 쪽과 16번도로 쪽 어디서든 갈 수 있다. 연분홍시티에 도착하면 [비술하늘날기]로 돌아가 다른 쪽 루트도 모험해 보자.

◀잠만보를 깨우지 않으면 13번도로 방향으로 나아갈 수 없다. 보라타운에서 [포켓몬피리]를 입수하자!

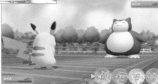

▶잠만보는 HP가 높고 터프한 포켓몬! 동료로 삼을 수 있다면 이후의 모험에서 큰 전력이 될 것이다.

유용한 팁 **a 기술머신50 [날개쉬기]**

게이트 2층에 있는 여자아이가 기술머신50 [날개쉬기]를 준다. 배틀 중에 사용하면 포켓몬의 최대 HP 중 반을 회복할 수 있다. 도구를 쓸 수 없는 룰의 통신대전에서 편리한 기술이다.

유용한 팁 **b 기술머신32 [매지컬샤인]**

민가에 있는 할아버지는 자신이 누군지 잊고 있다. 질문을 받으면 [매지컬아저씨]라고 대답하자. 페어리타입의 강력한 기술 [매지컬샤인] 기술머신을 받을 수 있다!!

유용한 팁 **c 기술머신59 [꿈먹기]**

코치 트레이너 여성과 승부해서 기술머신을 얻는다. [꿈먹기]는 자고 있는 상대에게 데미지를 주면서 자신의 HP도 회복시킬 수 있다. [최면술]과 세트로 사용하자!

▲[최면술]을 배우는 강력한 팬텀에게 추천한다!

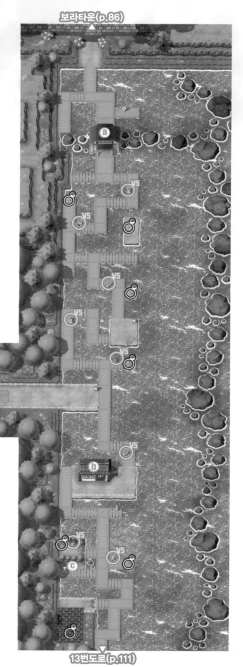

보라타운(p.86)

11번도로(p.79)

13번도로(p.111)

출현하는 포켓몬

풀숲(12번도로)

구구	○
피죤	○
파오리	△
크랩	△
킹크랩	★
뚜벅쵸	△
냄새꼬	△
모다피	△
우츠동	△

물 위(12번도로)

잉어킹	○
왕눈해	○
쏘드라	○
독파리	★
시드라	★

떨어져 있는 도구

기술머신24 [시저크로스]
잠깨는약
물의돌
벌레유인코롱
벌레회피스프레이
골드코롱
하이퍼볼(3개)

스토리 & 맵 공략 ▼ 12번도로

13, 14, 15번도로

3개의 도로가 이어져 연분홍시티로 연결된다. 포켓몬 트레이너가 많아 모험 후반, 육성의 장으로 안성맞춤! 상처약 계통의 도구를 넉넉하게 준비해 연이은 배틀에 도전하자.

맵을 돌기 위해 필요한 비술

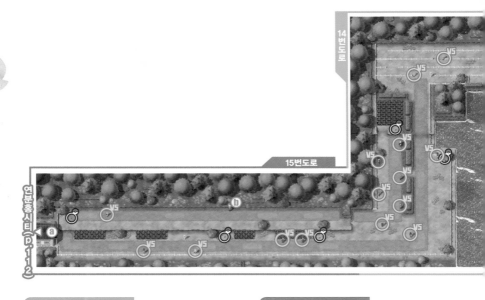

출현하는 포켓몬

풀숲(13번도로)

구구	○
피죤	○
파오리	△
크랩	△
킹크랩	★
뚜벅쵸	△
냄새꼬	△
모다피	△
우츠동	△

물 위(13번도로)

잉어킹	○
왕눈해	○
쏘드라	○
독파리	★
시드라	★

풀숲(14,15번도로)

구구	○
피죤	○
콘팡	△
도나리	△
켄타로스	★
뚜벅쵸	△
냄새꼬	△
스라크	☆
모다피	△
우츠동	△
쁘사이저	☆

떨어져 있는 도구

기술머신47 [파도타기]
고급상처약
고급상처약
만병통치제
포인트업
금구슬
하이퍼볼(3개)

12번도로(p.109) 13번도로

스토리 & 맵 공략 ▼ 13, 14, 15번도로

연분홍시티 체육관에 대비해 포켓몬을 잡아두자!

연분홍시티 체육관 도전이나 아래의 유용한 팁 ⓐ 를 위해
50종류 이상의 포켓몬을 잡는다. 야생 포켓몬이 많이 출
현하는 이 길에서 수를 늘려보자.

◀게임 버전에 따른 한정 포켓몬
도 많이 등장한다. 출현율이 낮은
포켓몬도 끈기 있게 찾아서 잡도
록 하자.

유용한 팁	ⓐ 조수세트

이트 2층에 오박사의 조수가 있다. 말을 걸면 포
몬을 50종류 이상 잡았는지 묻는다. 조건을 클리
하면 주인공과 파트너의 의상 [조수세트]를 준다.

유용한 팁	ⓑ 기술머신31 [불꽃펀치]

15번도로에 있는 코치 트레이너에게 배틀을 도전하
자. 이기면 [불꽃펀치] 기술머신을 받을 수 있다. 상
대를 화상 상태로 만들 수 있는 불꽃타입 기술이다!

◀[조수세트]는
연구자를 떠올
리게 하는 흰색
의상이다!

◀주로 불꽃이나
격투타입의 포켓
몬이 배울 수 있
는 기술이다!

태주는 조수로부터
조수세트를 받았다!

태주는 기술머신31
"불꽃펀치"를 손에 넣었다!

연분홍시티

포켓몬들이 유유자적 사는 사파리존이 명물. 마을의 북쪽에는 [Pokémon GO]와 연동하기 위한 시설 GO파크도 있다. 시설을 활용해서 포켓몬을 모으자!

맵을 돌기 위해 필요한 비술

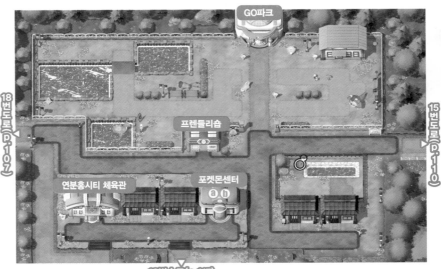

GO파크

18번도로(p.107)

15번도로(p.110)

프렌들리숍

연분홍시티 체육관

포켓몬센터

19번수로(p.117)

◆ 출현하는 포켓몬	◆ 떨어져 있는 도구
없음	실버코롱

―①― 라프라스 옆의 남성에게 말을 걸어 [비술 물결타기]를 배운다

마을에 도착하면 사파리존 왼쪽에 있는 라프라스 옆의 남성과 이야기하자. 파트너에게 [비술 물결타기]를 배우게 할 수 있다. 이로써 지금까지는 가지 못했던 물 위를 갈 수 있게 되어 모험할 수 있는 장소가 늘어난다. 다음은 연분홍시티 체육관에서 체육관 관장 독수에게 도전하자. 6번째 체육관 배지를 손에 넣자.

◀[물결타기]를 사용하면 19번수로를 전진할 수 있다. 관동지각지에 사용할 수 있는 장소가 있으니 찾아보자.

▶10번도로에도 [물결타기]를 사용할 수 있는 장소가 있다. 이곳은 어디로 이어질까….

112

2 연분홍시티 체육관 관장 독수에게 도전!

연분홍시티 체육관은 포켓몬을 50종류 이상 모아 도전할 수 있다. 부족한 경우엔 15번도로 등으로 돌아가 새로운 야생 포켓몬을 잡자.

연분홍시티 체육관 공략은 p.115!!

◀독타입 전문가가 모인 체육관. 땅이나 에스퍼타입 포켓몬이 유리하게 싸울 수 있다.

포켓몬을 손에 넣기 위해 [GO파크]를 써도 OK!! 자세한 내용은 p.114

3 로켓단 로사와 로이에게서 [금틀니]를 받는다

번수로 쪽 해변에 가면 로켓단 로사와 로이의 습이! 또 뭔가 나쁜 짓을 꾸미고 있다?! 다가가 모래사장에서 발견한 [금틀니]를 막무가내로 겨준다. 이 도구는 사실 사파리존 원장이 잃어린 물건이다.

◀보스 비주기를 쓰러뜨렸는데도 로켓단은 활동 중?! 이번에는 배틀을 하지 않는다.

4 사파리존 원장에게 [금틀니]를 건네고, [비술 밀어내기]를 배운다

틀니]를 사파리존 원장에게 전하러 가자. 원장 포켓몬센터 오른쪽 집에 있다. 답례로 의상 [사리세트]를 주고, 파트너에게 [비술 밀어내기]를 수해준다. 다음은 19번수로를 통해 홍련마을로 자.

◀[밀어내기]를 사용하면 블록을 밀 수 있다. 이후 방문할, 쌍둥이섬 공략에 반드시 필요하다.

유용한 팁 **a** 파트너 기술 ●참방참방서핑 ●쑥쑥봄버, 꽁꽁프로스트, 반짝반짝스톰

켓몬센터에 있는 남성이 새로운 파트너 기술을 가려 준다. 피카츄에게는 물타입의 강력한 기술. 이기의 경우는 풀, 얼음, 페어리타입 3종류의 기술을 배울 수 있다.

◀파트너 기술은 모두 강력하다! 한번은 배우게 해서 위력을 시험해 보자.

유용한 팁 **b** 포켓몬 교환 텅구리(알로라의 모습)

남성의 알로라지방 텅구리와 당신의 텅구리를 교환할 수 있다. 텅구리를 갖고 있지 않은 사람은 포켓몬 타워 등에서 탕구리를 잡고 레벨 28 이상까지 키워 진화시키자!

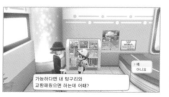

◀알로라의 텅구리는 불꽃・고스트타입. 귀중한 포켓몬이니 교환하자!

스토리 & 맵 공략 ▼ 연분홍시티

GO파크

연분홍시티에 있는 GO파크. 이곳에는 최고의 인기 스마트폰 전용 앱 [Pokémon GO]로 ;
은 포켓몬을 데려올 수 있다. 포켓몬을 모으는 데 잘 활용하자!

● [Pokémon GO]와 연동해서 포켓몬을 데려올 수 있다!

[Pokémon GO]를 조작해 데려오고 싶은 포켓몬을 고른다. 그리고 [포켓몬스터 레츠고! 피카츄・레츠고! 이브이]의 GO파크 안으로 데려온 포켓몬을 잡는다. 이로써 [Pokémon GO]의 포켓몬을 동료로 만들 수 있다. 또한 이 연대가 새로운 포켓몬 멜탄을 잡는 열쇠가 된다. 자세한 순서는 p.127~131에서 소개!

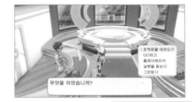

◀접수대의 [포켓몬 데려오기]로 앱에서 낸 포켓몬을 고를 수 다. 데려온 포켓몬은 으로 돌려보낼 수 없다

▶앱에서 데려온 포켓몬은 파크 안에 등장한다. 포켓몬에게 접근해 조사하면 손에 넣을 기회.

◀야생 포켓몬과 마친 지로 몬스터볼을 던 잡으면 된다!

포켓몬 도감 완성에 도움이 된다!

관동의 대부분의 포켓몬을 앱에서 데려올 수 있다. 게임 버전에 따른 한정 포켓몬도 OK!

▶가디

▼식스테일

▲[피카츄 ver.] 한정 가디나 [이브이 ver.] 한정 식스테일도 입수.

새로운 포켓몬 **멜탄**도
[Pokémon GO] 연동으로 입수!!
자세한 내용은 p.130에서 대공개!!

[플레이에리어]에서 포켓몬과 플레이하고, 사탕 입수!!

GO파크 안에 같은 종류의 포켓몬을 25 마리 이상 모으면 플레이에리어에서 미니게임을 즐길 수 있다. 에리어 안에 있는 포켓몬을 모아 얼마나 빨리 끝까지 이끄는지를 경쟁하는 놀이다. 클리어할 때마다 포켓몬 강화용 사탕을 1개 받을 수 있다.

◀땅에서 갑자기 나오는 포켓몬을 피하면서 나아가자.

▶시간 안에 모든 포켓몬을 골로 이끌면 클리어다!

체육관 배틀⑥

연분홍시티 체육관

체육관 관장
독수

체육관 미션 포켓몬을 50종류 이상 잡는다.

독타입 전문가가 모여 있는 체육관. 상성이 좋은 에스퍼나 땅타입 포켓몬으로 도전하자. 레벨이 45정도 되면 안전하게 공략할 수 있다!

▲투명한 벽이 있지만 뿜어져 나오는 연기로 루트를 알 수 있다!

▲도전 전에 반드시 숍에서 [해독제]를 사자!

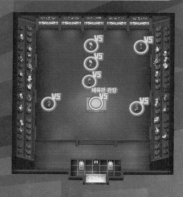

체육관 관장

VS 독수

땅, 에스퍼타입 포켓몬으로 유리하게 배틀!!

독수의 지닌 포켓몬 레벨은 이전의 초련과 같다. 노랑시티 체육관을 돌파했다면 문제없이 이길 수 있다. 코뿌리나 니드퀸 등 땅타입 포켓몬에게 17번도로에서 손에 넣은 [드릴라이너]를 배우게 해서 배틀하는 것을 추천한다!

▲코뿌리라면 상대의 [대폭발]에도 꿈쩍하지 않는다.

▲골뱃만은 땅타입과 상성이 나쁘니 주의.

독수의 지닌 포켓몬

또도가스	Lv.43 ♂	독	—
질뻐기	Lv.43 ♂	독	—
골뱃	Lv.43 ♀	독	비행
도나리	Lv.44 ♂	벌레	독

체육관 배틀 후에 받을 수 있는 것

핑크배지	다른 사람에게서 받은 레벨 70까지의 포켓몬이 말을 듣게 된다.
기술머신27 [맹독]	

스토리 & 맵 공략▼연분홍시티

…시노비 기술의 정수를 받아라!

20번수로

중앙에 떠있는 쌍둥이섬을 경계로 동서로 나뉜 바다. 서쪽으로 가려면 쌍둥이섬 내부를 지나야 한다. 복잡한 구조의 지하동굴을 돌파하고 홍련마을로 가자.

맵을 돌기 위해 필요한 비술

출현하는 포켓몬	
물 위	
잉어킹	◎
왕눈해	◎
독파리	★
갸라도스	★

떨어져 있는 도구
골드스프레이
하트비늘
하이퍼볼(3개)

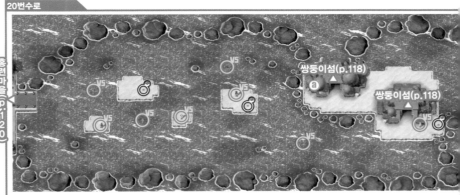

20번수로

쌍둥이섬(p.118)

쌍둥이섬(p.118)

홍련마을(p.120)

유용한 팁

ⓐ 포켓몬 회복

쌍둥이섬 입구 왼쪽에 프렌들리숍 출장 점원이 있다. 말을 걸면 포켓몬의 HP, PP를 회복시켜준다. 쌍둥이섬 배틀에 대비해 상처를 치료해 두자.

19번수로

...동지방에서 인기 있는 수영 스폿. 해수욕을 즐기면서 배틀
...을 걸어오는 트레이너도 많다. 연분홍시티에서 습득한 [물결
...기]를 사용해 물 위를 돌진하자!

맵을 돌기 위해 필요한 비술

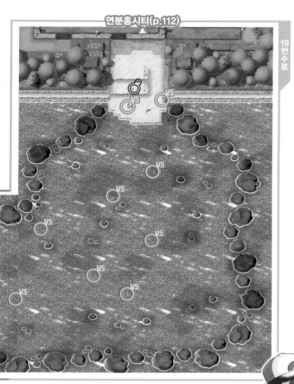

연분홍시티(p.112)

19번수로

출현하는 포켓몬

물 위	
잉어킹	○
왕눈해	○
별가사리	○
독파리	△
아쿠스타	☆

떨어져 있는 도구

만병통치제

스토리 & 맵 공략 ▼ 20번수로 / 19번수로

쌍둥이섬

바다에 떠있는 작은 섬. 내부는 놀라울 만큼 춥고, 얼음타입 포켓몬이 많이 출현한다. 돌파하려면 [물결타기]와 [밀어내기] 2개의 비술을 구사할 필요가 있다.

맵을 돌기 위해 필요한 비술

[비술 밀어내기]로 블록을 떨어뜨리고 전진하자!!

쌍둥이섬에는 출입구가 2개 있는데 처음엔 서쪽으로 들어간다. 동쪽 출구로 향하려면 지하 3층의 수로를 건너야 하는데… 아무리 전진하려고 해도 물살이 강해 강제적으로 M의 장소로 떠내려 오고 만다. 그러니 1층에 있는 2개의 블록을 [비술 밀어내기]를 사용해 밑으로 떨어뜨리고 가자. 2개의 블록을 지하 3층까지 떨어뜨리면 물살을 막아 [물결타기]를 사용할 수 있게 된다. 이로써 J의 사다리 방면으로 갈 수 있다.

▶떨어뜨린 블록이 있으니 [밀어내기]로 다시 아래층으로 떨어뜨리고 간다.

◀1층에서 블록을 떨어뜨린 후, 자신도 구멍으로 들어가 아래층으로 떨어진다.

◀지하 3층까지 떨어뜨리면 성공이다. 1층으로 돌아가 나머지 블록도 떨어뜨리자.

유용한 팁 ⓐ **이상한사탕(5개)**

1층에 있는 코치 트레이너와 포켓몬 배틀을 하자. 이기면 포켓몬의 레벨을 올리는 [이상한 사탕]을 5개 준다. 귀중한 도구이니 반드시 도전하자.

유용한 팁 ⓑ **몬스터볼**

갖고 있는 몬스터볼이 9개 이하일 경우, 아저씨에게 말을 걸자. 몬스터볼을 10개 받을 수 있다. 야생 포켓몬을 잡을 때 활용하자.

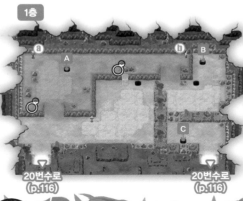
1층
20번수로 (p.116)
20번수로 (p.116)

지하 1층

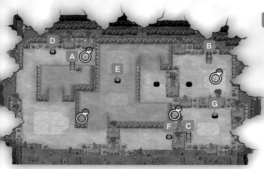

지하 2층

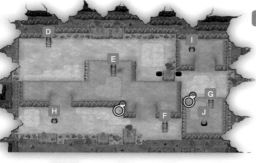

지하 3층

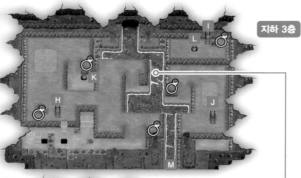

지하 4층

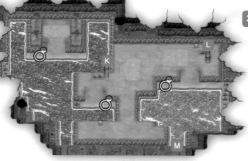

떨어져 있는 도구

기술머신55 [냉동빔]
고급상처약
풀회복약
얼음상태치료제
실버코롱
실버코롱
실버스프레이
실버스프레이
스피드업
얼음의돌
동굴탈출로프
큰진주
큰진주
큰진주
수퍼볼(5개)
하이퍼볼(3개)

출현하는 포켓몬

동굴	
주벳	○
골벳	○
야돈	○※
쥬쥬	○※
루주라	△
야도란	★
쥬레곤	★

물 위	
잉어킹	○
왕눈해	○
셀러	○
독파리	△
파르셀	☆

※지하 4층에서는 △

▲2개의 블록을 떨어뜨려 이 모양으로 만들면 물살이 멈춘다. **J** 의 사다리를 올라 동쪽 출구로 가자.

스토리 & 맵 공략 ▶ 쌍둥이섬

홍련마을

화산섬에 있는 작은 마을. 화석을 연구하는 홍련랩과 폐허가 된 포켓몬저택도 있다. 또한 7번째 체육관 관장 강연에게도 도전할 수 있다.

맵을 돌기 위해 필요한 비술

출현하는 포켓몬

없음

떨어져 있는 도구

해독제

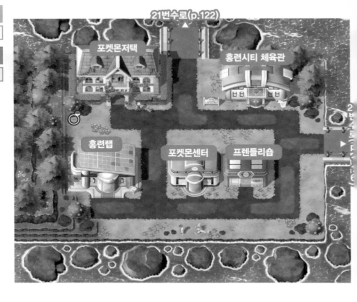

21번수로(p.122)

포켓몬저택

홍련시티 체육관

홍련랩

포켓몬센터

프렌들리숍

홍련랩에서 화석을 포켓몬으로 복원!

연구원에게 화석을 건네면 포켓몬으로 복원해 준다. 달맞이산에서 입수한 [조개화석/껍질화석]을 암나이트나 투구로 복원하자. 2마리는 진화하는 포켓몬이니 키워보자. [비밀의호박]은 회색시티의 유용한 팁(p.61 참조)에서 입수할 수 있다!

▶랩 오른쪽 안쪽 방으로 가면 화석을 복원할 수 있다.

너! 좋은 화석을 가지고 있니?

조개화석
암나이트

껍질화석
투구

비밀의호박
프테라

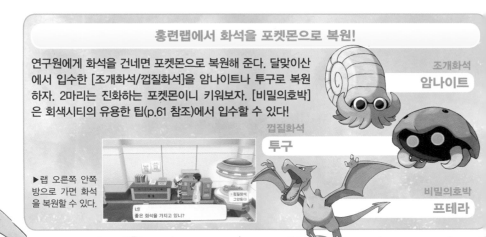

체육관 관장은 강연!

체육관 관장 강연에게 도전해서 7번째 체육관 배지를 손에 넣자. 단, 체육관 입구는 닫혀 있어서 안으로 들어갈 수 없다. 아무래도 문이 잠겨 있는 것 같다. 문을 열기 위한 열쇠는 포켓몬저택에서 손에 넣는다. 우선은 저택 안을 탐색해 [비밀의열쇠]를 찾아내자!

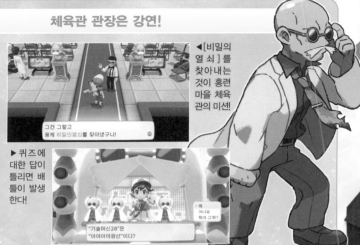

◀[비밀의 열쇠]를 찾아내는 것이 홍련마을 체육관의 미션!

▶퀴즈에 대한 답이 틀리면 배틀이 발생한다!

포켓몬저택의 수수께끼를 풀어라!!

폐허가 된 저택 안에는 야생 포켓몬과 트레이너가 많다. 저택 어딘가에 있을 열쇠를 찾기 위해 배틀을 하면서 탐험하자. 내부에는 잠긴 문이 있는데 이것을 열지 않으면 안으로 들어갈 수 없다. 실은 여기저기에 설치된 석상에 비밀 스위치가 있다!

◀석상의 스위치는 그 층 문의 잠금장치와 연결되어 있다. 누르면 어딘가의 문이 열리고, 반대로 닫히는 문도 있다.

출현하는 포켓몬

꼬렛	○
레트라	○
마그마	△
메타몽	☆[1]
질퍽이	○[2]
질뻐기	★[1]
또가스	○[2]
또도가스	★[1]

※1 지하 1층에서는 △
※2 지하 1층에서는 ○

▶스위치를 누를 때마다 문이 열리고, 닫힌다. 잘 이용해서 전진하자.

코치 트레이너도 등장!

▲낮익은 코치 트레이너도 등장한다. 이기면 [스톤샤워] 기술머신 입수.

떨어져 있는 물건도 수두룩!

▲[속임수]나 [오물폭탄]을 배울 수 있는 귀중한 기술머신도 떨어져 있다.

21번수로

홍련마을과 태초마을을 잇는 바다. 낚시꾼이나 해수욕 중인 트레이너가 배틀을 걸어온다. 태초마을로 돌아가면 마지막 체육관 관장이 기다리는 상록시티로 가자.

태초마을(p.52)

🔁 맵을 돌기 위해 필요한 비술

🔁 출현하는 포켓몬		🔁 떨어져 있는 도구

풀숲

레트라	○
피죤	○
꼬렛	△
구구	△
덩쿠리	△
뚜벅쵸	△
냄새꼬	△
라플레시아	☆
모다피	△
우츠동	△
우츠보트	☆

물 위

잉어킹	○
왕눈해	○
별가사리	○
독파리	△
아쿠스타	☆

떨어져 있는 도구

물의돌
고급상처약
포인트업

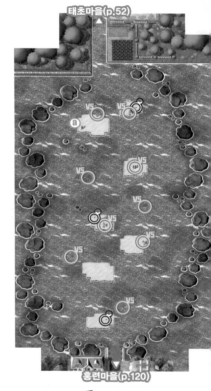

홍련마을(p.120)

유용한 팁 **ⓐ 기술머신35 [냉동펀치]**

코치 트레이너에게 도전, 승리하면 [냉동펀치] 기술머신을 받을 수 있다. 귀중한 얼음타입 기술이라 이후 모험에서 쓸모가 많다! 지닌 포켓몬에게 배우게 해두자.

시작의 마을 태초마을로 돌아가면 관동지방 일주 완료!!

21번수로를 타고 북쪽으로 올라가 태초마을로 돌아가면 관동지방을 한 바퀴 일주하게 된다! 길었던 모험도 드디어 종반이다. 이후엔 마지막 배지를 손에 넣어 포켓몬리그 도전 자격을 얻자. 목표는 관동지방 챔피언이다!

모험은 계속된다!!

모험은 드디어 클라이맥스로! 포켓몬리그에 도전하고, 전당등록 후에도 모험은 이어진다.

주목 포인트

1 8번째 포켓몬 체육관, 상록시티 체육관으로!

1번수로를 빠져나오면 다시 태초마을로 돌
아온다. 그 끝에 있는 상록시티로 어서 가
자. 마지막 포켓몬 체육관에 도전해야 하지
만 입구가 닫혀 있다. 일단 태초마을로 돌
아가 정보를 모으자.

오박사님
피카츄
저기 있는 할아버지

누군가한테 물어보는 게 좋으려나?
누가 좋을까?

▲오박사
의 연구소
로 가서 의
논해 본다.

오박사: 오오
태주 그리고 찬우!

▲오박사와 그린
에게서 어떤 중요
한 정보를 들을 수
있다.

▲다시 상록시티
체육관으로. 안에서
기다리고 있는 체
육관 관장은 누구
일까?!

챔피언로드를 지나 포켓몬리그로!

8개의 체육관 배지를 모으면 포켓몬리그로의 길이 열린다. 22~23번도로를 지나 챔피언로드를 돌파하자. 목표는 사천왕이 기다리는 석영고원이다!

▲도전자에 적합한 트레이너인지 체크 받는다. 지금까지 입수한 배지를 보여주자.

▲챔피언로드 안에서는 배틀뿐만 아니라 비술을 사용한 트레이너 능력도 시험대에 오른다.

▲[비술 밀어내기]를 사용해 바위를 밀어 스위치 위로! 게이트가 열리고 앞으로 나아갈 수 있게 된다.

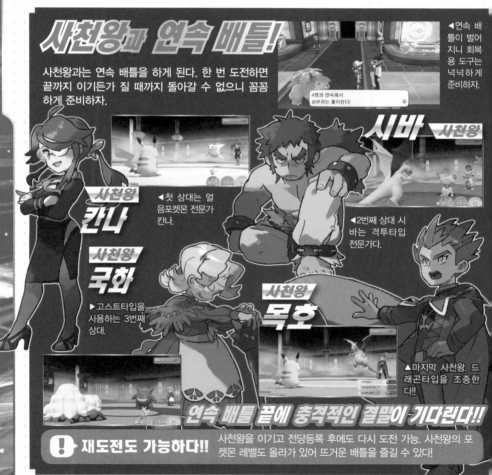

사천왕과 연속 배틀!

사천왕과는 연속 배틀을 하게 된다. 한 번 도전하면 끝까지 이기든가 질 때까지 돌아갈 수 없으니 꼼꼼하게 준비하자.

◀연속 배틀이 벌어지니 회복용 도구는 넉넉하게 준비하자.

4명과 연속해서 승부하는 룰이란다!

시바 사천왕

▲2번째 상대 시바는 격투타입 전문가다.

사천왕 칸나

◀첫 상대는 얼음포켓몬 전문가 칸나.

사천왕 국화

▶고스트타입을 사용하는 3번째 상대.

사천왕 목호

▲마지막 사천왕. 드래곤타입을 조종한다!

연속 배틀 끝에 충격적인 결말이 기다린다!!

⚠ 재도전도 가능하다!!

사천왕을 이기고 전당등록 후에도 다시 도전 가능. 사천왕의 포켓몬 레벨도 올라가 있어 뜨거운 배틀을 즐길 수 있다!

주목 포인트

3 전당등록 후, 뮤츠가 출현!

전당등록 후, 관동지방 어딘가에 전설의 포켓몬 뮤츠가 출현한다. 전당등록을 달성한 지닌 포켓몬이라도 고전할 도로 강력하다고 한다. 레벨도 올리면서 찾아보자.

뮤츠

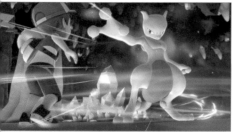

◀뮤츠를 찾아내면 격렬한 배틀이 시작된다! 과연 당신은 승리할 수 있을까?!

주목 포인트

4 곳곳에서 마스터 트레이너즈가 출현!!

전당등록 후, 관동지방의 여러 곳에 마스터 트레이너즈라 불리는 특정한 포켓몬 전문가가 출현한다. 마스터 트레이너와 같은 포켓몬으로 승부하게 된다.

◀리자몽 마스터 트레이너 발견. 지닌 포켓몬 리자몽으로 승부!

나의 리자몽과 승부해보지 않을래!?

예
아니요

◀이기면 그 포켓몬 마스터의 [칭호]를 받을 수 있다. 모아보자.

태주는 리자몽마스터로 인정받았다!

주목 포인트

5 전설의 트레이너 레드가 나타나다!

시 전당등록을 하고 모험을 진행하면 전설의 트레이너 레드와 만나 배틀할 수 있다. 레드의 실력은 미지수. 당신은 레드를 찾아내 리할 수 있을까?!

▶레드에게 말을 걸면 배틀 개시! 레드의 파트너는 피카츄?!

이어서 블루도 등장!

▶아무래도 뮤츠를 쫓고 있는 듯…?

트레이너 레드

스토리 & 공략 맵 ▶ 모험은 계속된다!!

6 포켓몬이 메가진화!

모험을 진행하면 각각의 포켓몬에 대응하는 [키스톤]과 [메가스톤]을 입수할 수 있다. 이로써 1번의 배틀에서 딱 1번 메가진화할 수 있다!

메가이상해꽃　　**메가리자몽X**　　**메가리자몽Y**　　**메가거북웅**

7 전설의 포켓몬과 배틀해서 동료로!

전설의 포켓몬 프리져, 썬더, 파이어 3마리는 각자 다른 장소에서 서식하고 있다. 발견해 배틀에서 승리하면 입수 찬스! 잡아서 동료로 삼을 수 있다.

▲전설의 포켓몬은 배틀에서 승리하지 않고는 입수 회가 찾아오지 않는다.

▲배틀에서 이기면 볼을 던져 입수! 하이퍼볼을 많이 준비하자.

파이어
(챔피언로드에 출현)

썬더
(무인발전소에 출현)

프리져
(쌍둥이섬에 출현)

▶각 에리어를 찾아보자.

최강 트레이너의 길은 아직 끝나지 않았다!

126

[Pokémon GO] 연동으로
발견! 새로운 포켓몬!!

로운 환상의 포켓몬 2마리 발견! 입수 열쇠는 스마트폰 전용 앱 [Pokémon GO]와의 연동!!

환상의 포켓몬
멜탄

분류	너트포켓몬
타입	강철
높이	0.2m

무게 8.0kg

강철타입 환상의 포켓몬으로 몸의 대부분이 액체 상태 금속이다. 금속을 침식해서 체내에 흡수할 수 있다. 호기심이 왕성하고 표정이 풍부하다!

금속 몸! 액체 상태의

▲체내의 금속을 전기에너지로 만들어 방출한다. 배틀에서는 강철타입은 물론 전기타입 기술도 특기!

멜탄에서 진화!

환상의 포켓몬
멜메탈

분류	너트포켓몬
타입	강철
높이	2.5m
무게	800.0kg

진화하는 환상의 포켓몬은 사상 최초! 멜메탈은 3000년 전 철을 만들어내는 포켓몬으로 숭배의 대상이었다. 강력한 펀치공격을 하며, 그 파괴력은 모든 포켓몬 중에서도 톱클래스다!

3000년의 시간을 넘어 되살아났다!

◀진화에 의해 몸이 강력하게 변화했다. 압도적인 HP, 공격, 방어를 자랑한다!

p.130에서 멜탄·멜메탈 입수방법 완전 공개!!

[Pokémon GO] 연동 방법

새로운 포켓몬을 얻는 열쇠기도 한 [Pokémon GO] 연동 순서를 자세히 소개한다! 연분홍시티에 있는 GO파크에 가면 연동이 가능해진다.

[포켓몬스터 레츠고! 피카츄·레츠고! 이브이]에서 조작

1 [Pokémon GO]로 페어링

우선은 [포켓몬스터 레츠고! 피카츄·레츠고! 이브이]와 [Pokémon GO]를 접속하자. 메뉴의 [설정]에서 2개의 게임 접속이 가능하다.

◀[설정] 화면 맨 위 항목에서 접속할 수 있다!

[Pokémon GO]에서 조작

2 Nintendo Switch와 접속

다음은 [Pokémon GO] 쪽을 조작해서 접속을 완료하자. 설정화면 아래에 있는 [Nintendo Switch]를 선택하자!

이 문자를 터치! / 접속 완료!!

[포켓몬스터 레츠고! 피카츄·레츠고! 이브이], [Pokémon GO]에서 조작

3 보낼 포켓몬을 고른다!

[포켓몬스터 레츠고! 피카츄·레츠고! 이브이]에서 GO파크로 가서 [포켓몬을 데려오기]를 선택하자. 그 상태에서 [Pokémon GO] 쪽에서 포켓몬 박스를 열어 보내고 싶은 포켓몬을 고르자.

▲먼저 GO파크 접수대에 가서 연동 준비를 해두자.

◀박스 오른쪽 위 Nintendo Switch 아이콘을 누르면 보낼 포켓몬을 고를 수 있다. [Nintendo Switch에 보낸다]를 누르면 송신 완료!

[포켓몬스터 레츠고! 피카츄·레츠고! 이브이]에서 조작

4 선택한 포켓몬이 GO파크에 등장!

[Pokémon GO]에서 보낸 포켓몬은 [포켓몬스터 레츠고! 피카츄·레츠고! 이브이]에서 다시 잡을 필요가 있다. 접수대에서 [GO파크]를 선택하면 보낸 포켓몬이 있는 에리어로 갈 수 있다.

◀포켓몬이 GO파크에 등장. 말을 걸면 입수 화면으로.

GO파크의 피카츄다!

▲야생 포켓몬과 마찬가지로 몬스터볼을 던져 잡는다. 이것으로 정식 동료가 되었다!

[Pokémon GO]에서 잡은, 관동지방의 포켓몬을 데려올 수 있다!

아래에서 소개하는 특별한 포켓몬 외에 모든 관동지방 포켓몬을 연동으로 입수할 수 있다. 귀중한 전설의 포켓몬이나 리전폼 포켓몬도 데려올 수 있다. 또한 같은 종류의 포켓몬을 몇 마리든 데려올 수도 있다.

▶게임 안에서는 1마리밖에 동료로 삼을 수 없는 전설의 포켓몬을 여러 마리 입수하는 것도 가능!

데려올 수 없는 포켓몬

▶뮤
▶기간한정으로 등장한, 모자나 선글라스 등을 한 포켓몬

리전폼이나 전설의 포켓몬도 데려올 수 있다!

연동하면 [Pokémon GO] 쪽에서도 도구나 XP 입수!

연동하면 [Pokémon GO]에서도 유용한 팁이 발생. 보낸 포켓몬의 사탕을 얻을 수 있고, 트레이너 레벨을 올리기 위한 XP(경험치)도 손에 넣을 수 있다. [Pokémon GO]에는 한 번에 최대 50마리의 포켓몬을 보낼 수 있다.

▶[포켓몬스터 레츠기! 피카츄·레츠기! 이브이]에 보낸 포켓몬은 다시 돌아올 수 없다. 잘 생각해보고 연동을 실행하자.

여러 플레이어 앱과 연동할 수 있다!

Nintendo Switch에 1 마리의 포켓몬을 보내겠습니까?

사장 후 취소할 수 없습니다.

『Pokémon GO』를...

YES

NO

▶가족이나 친구 등, 여러 사람의 앱과 연동 가능! 모두 함께 협력해서 포켓몬을 많이 모으자.

Pokémon GO

●배포 중
●iOS/Android
●기본 플레이 무료
(일부 아이템 과금 있음)

앱 [Pokémon GO]의 입수방법이나 플레이방법은 공식 사이트를 확인하자! https://pokemonkorea.co.kr/go/

멜탄, 멜메탈

입수방법 완전 공개!!

새로운 2마리의 포켓몬 입수방법을 대공개! 앞 페이지에서 소[개]한 [Pokémon GO] 연동이 필수다. 순서를 알기 쉽게 소개한다[!]

STEP 1 [Pokémon GO] 연동으로 [이상한 상자]를 입수!

우선은 [포켓몬스터 레츠고! 피카츄·레츠고! 이브이]와 [Pokémon GO]를 연동하자! 첫 연동 후, [Pokémon GO] 쪽에 [이상한 상자]라는 특별한 도구가 들어온다. 이 도구가 멜탄과 멜메탈을 얻기 위한 열쇠가 된다.

포켓몬을 보낸다

[이상한 상자]를 입수!

여러 사람의 앱과 연동할 수 있다!

자신의 [Pokémon GO] 데이터가 아니어도 연동 가능하다. [이상한 상자]도 손에 넣을 수 있다!

STEP 2 [Pokémon GO]에서 [이상한 상자]를 사용해 멜탄을 입수!

연동으로 손에 넣은 [이상한 상자]를 [Pokémon GO]에서 사용하면 필드맵에 멜탄이 30분 동안만 출현하게 된다. 제한시간 안에 멜탄을 많이 잡자!

한 번 사용하면

7일 후, [포켓몬스터 레츠고! 피카츄·레츠고! 이브이]와 연동하여 다시 사용할 수 있다!

[이상한 상자]는 1번 사용하면 한동안 사용할 수 없다. 현실 시간으로 7일이 지난 후 다시 [포켓몬스터 레츠고! 피카츄·레츠고! 이브이]와 연동하면 또 사용할 수 있게 된다!

▼당신 근처에만 멜탄이 등장. 30분 안에 가능한 많이 잡자.

▲잡는 방법은 다른 포켓[몬과] 같다.

STEP 3 | [멜탄의 사탕]을 400개 모아 멜메탈로 진화!

잡은 멜탄은 멜메탈로 진화시킬 수 있다. 이 진화는 [Poké mon GO] 안에서만 가능하다!

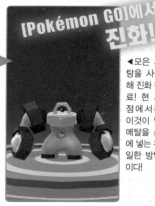

[Pokémon GO]에서 진화!!

◀멜메탈로 진화 하려면 [멜탄의 사탕]이 400개가 필요하다. 차근차근 모으자!

◀멜탄을 잡거나 박사에게 보내는 등 해서 사탕을 입수. 필요한 수가 모이면 진화 개시.

◀모은 사탕을 사용해 진화 완료! 현 시점에서는 이것이 멜메탈을 손에 넣는 유일한 방법이다!

STEP 4 | 멜탄, 멜메탈을 [포켓몬스터 레츠고! 피카츄·레츠고! 이브이]로 보내자!

[Pokémon GO]에서 입수한 멜탄과 멜메탈을 [포켓 몬스터 레츠고! 피카츄· 레츠고! 이브이]로 데려가자. GO파크에서 잡으면 당신의 동료가 된다! 귀중한 환상의 포켓몬과 함께 간토지방을 모험하자!

◀앱에서 잡은 멜탄들이 연동을 통해 GO파크에 출현한다. 다른 포켓몬과 마찬가지로 말을 걸어 입수하자.

▶멜메탈은 희귀할 뿐만 아니라 매우 강력한 포켓몬. 지닌 포켓몬으로 삼으면 전력이 크게 올라간다!

GO파크의 멜메탈이다!

새로운 포켓몬 2마리를 당신의 **동료**로!!

멜메탈의 특기기술

초강력한 [더블펀처]!

강철타입의 물리기술! 2회 연속으로 데미지를 줄 수 있어 파괴력이 굉장하다. 상대를 풀죽게 만들 때도 있다.

131

[Pokémon GO]의 화면은 개발 중입니다.

몬스터볼 PLUS™ 를 사용해 환상의 포켓몬 뮤를 손에 넣자!

볼 모양의 컨트롤러 [몬스터볼 Plus] 안에는 처음부터 뮤가 들어 있다. [포켓몬스터 레츠 고! 피카츄·레츠고! 이브이]와 연동시켜 당 신의 동료로 만들자. 평소엔 만날 수 없는 환상의 포켓몬을 손에 넣을 수 있다!

◀[몬스터볼 Plus] 를 컨트롤러로 설 정해서 메뉴를 열 자.

▶메뉴의 [통신]에 서 [이상한 소포] 항목을 고르자!

◀[몬스터볼 Plus 로 받는다]를 선택 하면 뮤를 얻을 수 있다!!

뮤는 모든 기술을 구사한다!

▲에스퍼타입의 강력한 포켓몬. 놀랍게도 모든 기술머 신의 기술을 배울 수 있다!

몬스터볼 PLUS™ 로 모험이 훨씬 즐거워진다!

당신의 포켓몬을 [몬스터 볼 Plus] 안에 넣고 현실세 계를 다닐 수 있다! 흔들거 나 움직여서 놀아주면 안 의 포켓몬이 반응한다. 울 음소리나 진동, 빛으로 응 해준다. 마음에 드는 포켓 몬과 현실에서도 대모험을 즐기자!

▲[리포트] 화면에서 볼에 포켓몬의 출입이 가능하다.

▶포켓몬을 게임 안으로 돌려보내면 경험치나 그 포켓몬의 사탕 등 보상 을 받을 수 있다!

피카츄는 경험치를 3013 얻었다!

구석구석까지 Let's Go!

철저분석 가이드

최강의 포켓몬 트레이너가 되기 위한 공략 테크닉을 모아서 소개!
관동지방을 구석구석까지 모험할 각오로 출발하자!!

철저분석 1 좋은 [사탕]을 손에 넣어 잘 키우자

[포켓몬스터 레츠고! 피카츄・레츠고! 이브이]에서는 포켓몬 레벨업과 마찬가지로 사탕이 중요하다!
그리고 포켓몬의 레벨에 맞는 좋은 사탕을 줌으로써 포켓몬을 잘 키울 수 있다.

사탕을 많이 주면 이렇게 강해진다!

포켓몬을 강화할 수 있는 사탕을 계속 주면 능력이 상당히 올라간다. 같은 레벨이라도 이렇게 차이가 생긴다.

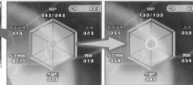

▲막 잡은 콘팡. 이 콘팡에게 다양한 사탕을 100개 정도 주면….

▲이렇게 능력이 올라간다. 레벨이 낮아도 사탕을 주면 강해진다!

같은 종류의 포켓몬을 박사에게 많이 보내자

박사에게 같은 종류의 포켓몬을 보내면 좋은 사탕을 쉽게 받을 수 있다. 다양한 포켓몬으로 시도해 보자.

▲같은 포켓몬을 10마리 정도 모아 보내면….

▲낮은 레벨용 사탕부터 높은 레벨용 사탕까지 받을 수 있다!

> ❗ 같은 종류의 포켓몬을 보낼 경우 1마리씩이든 모아서 보내든 결과는 같다. 박사 쪽에서 보낸 수의 합계를 체크하기 때문에 손쉬운 방법으로 보내자.

레벨에 따라 주는 사탕을 나눠 사용하자!

같은 사탕을 계속 주면 한 번에 소비하는 사탕의 수가 늘어난다. 레벨이 어느 정도 올라갔을 때, 사탕L나 사탕XL를 주면 적은 수로 해결할 수 있다.

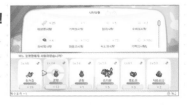

◀포켓몬의 이름 밑의 ×(숫자)가 사탕 소비량이다. 두 자리 이상이 되면 좋은 사탕으로 바꾸자.

2 포켓몬을 열심히 잡자!

포켓몬을 얻는 것은 단순한 것 같지만 나름 복잡하다. 연속해서 잡거나, 잡는 방법을 궁리하여 다양한 효과를 얻을 수 있다. 모험에 활용해 보자.

연속 잡기로 콤보 보너스를 노려라!!

같은 종류의 포켓몬을 연속해서 잡으면 콤보 보너스가 발생한다. 콤보 보너스 발생 중에는 능력이 은 포켓몬이나 색이 다른 포켓몬 등을 만나기 쉬워진다.

▲같은 포켓몬을 잡으면 [연속 잡기 11]이라는 식으로 잡은 수가 표시된다.

앗! 야생 디그다가 튀어나왔다!

▲사이즈가 작은 포켓몬이 출현. 이처럼 평소와 다른 포켓몬 만나기 쉬워진다.

콤보 보너스 발생 중에는…

▶능력이 높은 포켓몬이 나타나기 쉬워진다.
▶사이즈가 크거나 작은 포켓몬이 나타나기 쉬워진다.
▶색이 다른 포켓몬이 나타나기 쉬워진다.
▶희귀한 포켓몬이 나타나기 쉬워진다.

◀콤보 너스를 속 유지 면 희귀 포켓몬 출현하 일 도 다!

출현하는 희귀한 포켓몬과 출현 장소	이상해씨	상록숲
	파이리	돌산터널 3번도로 4번도로
	꼬부기	쌍둥이섬 24번도로 25번도로
	시라소몬	챔피언로드 2층
	홍수몬	챔피언로드 3층
	폴리곤	7번도로
	잠만보	？？？？？
	럭키	풀숲/동굴 전반　※1, 2, 22번도로와 그 외 희귀한 포켓몬이 나오는 곳에는 나오지 않는다.
	라프라스	20번수로
	리자몽	포켓몬이 출현하는 하늘 각지　※전당등록 후 리자몽, 프테라, 망나뇽을 타면 하늘을 높이 날 수 있
	망나뇽	포켓몬이 출현하는 하늘 각지　게 됩니다.

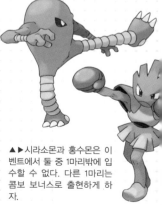

▲▶시라소몬과 홍수몬은 이 벤트에서 둘 중 1마리밖에 입수할 수 없다. 다른 1마리는 콤보 보너스로 출현하게 하자.

잡으면 잡을수록 도구의 종류가 늘어난다!

많은 포켓몬을 잡을수록 손에 넣을 수 있는 도구의 종류가 늘어나니 이득이다! 모험 중에 만난 야생 포켓몬은 가능한 많이 잡도록 하자.

잡을 때 도구를 얻기 쉬워지는 조건

- ▶지금까지 잡은 포켓몬의 수가 많다.
- ▶[더블 테크닉](협력 플레이)으로 잡았다. 또는 [테크닉 보너스](Joy-Con 조작)로 잡았다.
- ▶[콤보 보너스]가 발생하고 있다.
- ▶[Nice], [Great], [Excellent]로 잡았다.
- ▶[원샷]으로 잡았다.
- ▶[사이즈 보너스]가 발생했다 (잡은 포켓몬의 사이즈가 [Small] 또는 [Big]).
- ▶파인열매를 사용해 잡았다.

◀가령 [황금 파인열매]를 사용해서 포켓몬을 잡아 보면….

◀다양한 종류의 [속도의사탕]이 들어온다. 이것으로 포켓몬을 강화!

◀이 리스트처럼 포켓몬을 많이 잡으면 들어오는 도구가 늘어난다.

입수할 수 있는 도구

지금까지 잡은 포켓몬 수	나무열매 ※1	은 나무열매 ※1	황금 나무열매 ※1	○○의사탕 ※2	○○의사탕L ※2	○○의사탕XL ※2	(포켓몬 이름)의사탕 ※3
0~29	○						
30~59	○			○			
60~89	○	○		○	○		
90~119	○	○		○	○	○	
120이상	○	○	○	○	○	○	○

※1 나무열매는 라즈열매, 파인열매, 나나열매 3종류.
※3 (포켓몬 이름)의사탕에서 포켓몬 이름 부분에는 진화형 포켓몬의 이름은 들어가지 않는다.

○○의사탕에서 ○○ 부분은 잡은 포켓몬에 따라 변화한다!

가령——

[스피드]가 높은 붐볼에게서는…
[속도의사탕]을 얻을 수 있다!

[공격]과 [방어]가 높은 파라섹트에게서는…
[힘의사탕] 또는
[수비의사탕]을 얻을 수 있다!

※2 [○○의사탕] ○○에 들어가는 이름과 각 효과

○○의부분	효과
기력	HP를 강화
힘	공격을 강화
수비	방어를 강화
지식	특수공격을 강화
마음	특수방어를 강화
속도	스피드를 강화

▲어떤 포켓몬이 어떤 능력을 올리는 사탕을 떨어뜨리는지 체크해 두자!

파트너와 친해지면 이렇게 좋은 일이!

파트너 포켓몬인 피카츄/이브이와 친해질수록 좋은 일이 생긴다! 모험을 진행하면서 친해져 모험을 보다 편하게 진행하자!

[호감도]를 올리면 배틀에서 대활약!

파트너 포켓몬을 포함한 잡은 포켓몬에게는 [호감도]라는 숨은 스테이터스가 있다. 이 [호감도]가 높을수록 배틀에서 활약하게 된다. [호감도]는 조건을 채움으로써 상승한다.

피카츄는 칭찬받기 위해
기술을 급소에 맞혔다!

[호감도]가 높은 상태에서 배틀을 하면…

▶경험치를 보통의 1.2배 받을 수 있다.
▶[기절] 상태가 될 데미지를 받아도
 HP 1로 버틸 수 있다.
▶상태 이상이 되어도 자력으로 나올 수 있다.
▶상대 포켓몬의 기술을 피할 때가 있다.
▶이쪽의 기술이 상대의 급소에 맞기 쉬워진다.

▲놀랍게도 자력으로 급소에 맞혀 기술의 데미지를 대폭 업 ◀
킬 수도 있다! 이것으로 역전도 가능해진다.

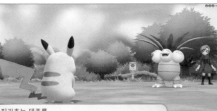

피카츄는 태주를
슬프지 않게 하려고 버텼다!

▶데미지를 받아 HP가 0이 될 것 같을 때, HP 1로 버틸 수도 있다!!

❗ [호감도]는 어떤 포켓몬에게든 존재한다

[호감도]는 파트너 포켓몬뿐만 아니라 지닌 포켓몬에게도 있다. 골고루 [호감도]를 올려 어떤 상대에게든 활약할 수 있도록 해두는 것이 최선이다.

▲볼에서 꺼내 데리고 다니거나 도구로 포켓몬을 귀여워 해주자!

[호감도]가 올라가는 조건
● [볼에서 꺼낸다]로 데리고 다닌다.
● 레벨업한다.
● 강한 트레이너와 싸운다(체육관 관장, 사천왕 등).
● [이상한사탕], [포인트업], [포인트맥스]를 쓴다.
● 배틀포켓의 도구를 사용한다(플러스파워 등).

[호감도]가 떨어지는 조건
● [기절] 상태가 된다.

뜨거운 우정이 된다!

트레이너와의 파워가!

[답례포인트]를 올려 선물을 받자!

메뉴의 [파트너와 놀기]에서 파트너 포켓몬을 귀여워하면 [답례포인트]가 올라간다. [답례포인트]가 높아지면 파트너에게서 답례 선물을 받을 수 있다.

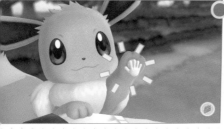

●어깨에 탔을 때가 찬스!

◀파트너가 어깨에 타 손을 보여줄 때가 있다. 손을 5번 터치하면 [답례포인트]가 상승한다.

◀여러 손가락으로 터치하며 쓰다듬으면 헤어스타일을 바꿀 수 있다.

피카츄는 새로운 머리 모양이 마음에 든 것 같다!

●[나무열매]를 줄 때 귀에 주목!

◀[나무열매]를 쥔 채 파트너의 모습을 살펴보자. 먹고 싶은 [나무열매]일 때는 귀가 크게 흔들린다.

◀먹고 싶은 [나무열매]를 먹여주면 선물을 받기 쉬워진다.

●받을 수 있는 선물은 [호감도]와 연동!

파트너 포켓몬의 [호감도]가 올라갈수록 받을 수 있는 선물의 종류가 늘어간다. 점점 더 친해지자.

◀메뉴의 [파트너와 놀기]에서 접촉해 선물을 받자.

어라...? 피카츄가 용기를 선물하려는 모양이다!

희귀한 도구가 손에 들어올 때가 있다. 애정이 깊어진다!

금빛일사귀
금빛이 넘쳐흐르는 나뭇잎.
더 나무들과 지금은 나무들
아직 발견되지 않았다.

선물	호감도
나뭇잎편지	최고
트로피컬조개껍질	
반짝반짝경단	
금빛(은빛)일사귀	
바닷가유리	
한쪽귀고리	
별의모래	
고운날개	
하트비늘	
작은버섯	
유리구슬	
초크돌	
늘어난용수철	최저

❗ 놀라운 파트너 기술도 잊지 말고 입수

파트너 포켓몬만 배울 수 있는 강력한 파트너 기술도 다수 있다. 유용한 팁을 체크해서 공략의 필요에 따라 배우게 하자.

피카츄의 파트너 기술…파찌파찌액셀, 둥실둥실풀, 참방참방서핑
이브이의 파트너 기술…생생버블, 찌릿찌릿일렉, 이글이글번, 콸콸오라, 아그아그존, 쑥쑥봄버, 꽁꽁프로스트, 반짝반짝스톰

구석구석까지 Let's Go! 철저분석 가이드

4 포켓몬과 함께 모험을 즐기자!

모험 중에 [볼에서 꺼낸다]로 지닌 포켓몬을 데리고 다니면 도구를 주울 수 있다. 또한 전당등록 후엔 하늘을 날 수 있는 포켓몬이 보다 높이 날아 이동이 더 편해진다.

전당등록 후엔 날 수 있는 포켓몬이 더 높이 날 수 있게 된다!

전당등록 후에 [볼에서 꺼낸다]로 하늘을 날 수 있는 포켓몬을 타보자. 보다 높은 하늘을 날 수 있어, 턱이나 트레이너를 신경 쓰지 않고 이동할 수 있다.

▲지형을 쉽게 둘러볼 수 있어 뭔가를 찾을 때도 편리하다.

▲상공을 나는 포켓몬과 조우하면 잡화면이 된다.

▶ 출현하는 주요 포켓몬

구구 피죤 피죤투 깨비드릴조 리자몽※ 망나뇽※

※콤보 보너스를 계속 하면 만나기 쉬워진다.

포켓몬 타입 등에 따라 멈춰서는 포인트가 다르다!

볼에서 꺼낸 포켓몬의 타입과 멈춰서는 장소에는 관련성이 있는 것 같다. 다양한 포켓몬을 데리고 다니면서 조사해 보자!

어라? 쥬레곤은 자가운 바위 옆에서

◀얼음타입 포켓몬 냉기가 감도는 [쌍둥이섬]에 반응을 보인다

5 의상을 모아 모험을 즐기자!

트레이너는 모험 중 의상에도 신경을 써야 한다. 다양한 의상세트를 모아 즐기자. 새로운 조합으로 자신만의 패션을 궁리해 보는 것도 재미있을 듯!

스포츠슈즈
선원슈즈
정장슈즈
조수슈즈
사파리슈즈
패트롤슈즈
피카츄슈즈
감도츔슈즈
로켓단슈즈

◀라이츄세트 일부 세트는 p [호감도] 올리는 법을 체크해서 수하자.

버전 공통	
스포츠세트	정장세트
로켓단세트	조수세트
사파리세트	패트롤세트
선원세트	
피카츄 버전	
피카츄세트	라이츄세트※1
이브이 버전	
이브이세트	샤미드세트※1
쥬피썬더세트※1	부스터세트※1
에브이세트※1	블래키세트※1
리피아세트※1	글레이시아세트※1
님피아세트※1	

▲세트는 주인공의 모자, 상의, 바지, 신발, 가방을 받을 수 있다.

※1 피카츄세트/이브이세트를 받은 갈색시티의 애호가 클럽에서 파트너의 [호감도]가 최대일 때 받을 수 있다.

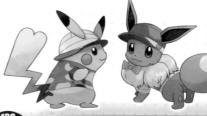

스페셜 데이터 대공개

포켓몬 도감 완성에 도움이 될 극비 데이터를 모아서 공개! 꼼꼼하게 체크하자.

포켓몬 분포 & 입수방법 리스트

포켓몬 분포와 진화 조건 등을 도감 번호순으로 정리했다! 전부 잡아 보자.
리스트 속 각각의 마크의 의미는 다음과 같다.
🔵은 분포하고 있는 장소 🟢은 그 포켓몬을 진화시키는 방법 🟡은 유용한 팁 등 이벤트로 입수하는 방법 🔵보는
콤보 보너스에 의한 출현(콤보 보너스에 대해서는 p.134를 참조) 또한 분포장소 뒤에 붙는 💙 💛마크는 버전 한정
으로 입수할 수 있는 포켓몬을 표시한다.

번호	포켓몬 이름	서식지나 입수방법
001	이상해씨	🟡블루시티의 유용한 팁을 이용해 입수 🔵보콤보 보너스로 출현
002	이상해풀	🟢이상해씨가 레벨 16에서 진화
003	이상해꽃	🟢이상해풀이 레벨 32에서 진화
004	파이리	🟡24번도로의 유용한 팁을 이용해 입수 🔵보콤보 보너스로 출현
005	리자드	🟢파이리가 레벨 16에서 진화
006	리자몽	🟢리자드가 레벨 36에서 진화 🔵보콤보 보너스로 출현
007	꼬부기	🟡갈색시티의 유용한 팁을 이용해 입수 🔵보콤보 보너스로 출현
008	어니부기	🟢꼬부기가 레벨 16에서 진화
009	거북왕	🟢어니부기가 레벨 36에서 진화
010	캐터피	🔵2번도로, 상록숲
011	단데기	🔵상록숲 🟢캐터피가 레벨 7에서 진화
012	버터플	🔵상록숲 🟢단데기가 레벨 10에서 진화
013	뿔충이	🔵2번도로, 상록숲
014	딱충이	🔵상록숲 🟢뿔충이가 레벨 7에서 진화
015	독침봉	🔵상록숲💙 🟢딱충이가 레벨 10에서 진화
016	구구	🔵1번도로, 2번도로 외
017	피죤	🔵5번도로, 6번도로 외 🟢구구가 레벨 18에서 진화
018	피죤투	🟢피죤이 레벨 36에서 진화
019	꼬렛	🔵1번도로, 2번도로 외
019	꼬렛 (알로라의 모습)	🟡블루시티의 유용한 팁을 이용해 입수
020	레트라	🔵7번도로, 8번도로 외 🟢꼬렛이 레벨 20에서 진화
020	레트라 (알로라의 모습)	🟢꼬렛(알로라의 모습)이 레벨 20에서 진화

번호	포켓몬 이름	서식지나 입수방법
021	깨비참	🔵3번도로, 4번도로 외
022	깨비드릴조	🔵9번도로, 10번도로 외 🟢깨비참이 레벨 20에서 진화
023	아보	🔵3번도로, 4번도로💙
024	아보크	🟢아보가 레벨 22에서 진화
025	피카츄	🔵상록숲 🟡피카츄 버전의 파트너
026	라이츄	🟢피카츄에게 [천둥의돌]을 사용하면 진화
026	라이츄 (알로라의 모습)	🟡노랑시티의 포켓몬 교환
027	모래두지	🔵3번도로, 4번도로💛
027	모래두지 (알로라의 모습)	🟡무지개시티의 포켓몬 교환💙
028	고지	🟢모래두지가 레벨 22에서 진화
028	고지 (알로라의 모습)	🟢모래두지(알로라의 모습)에게 [얼음의돌]을 사용하면 진화
029	니드런우	🔵9번도로, 10번도로 외
030	니드리나	🔵9번도로, 10번도로 외 🟢니드런우이 레벨 16에서 진화
031	니드퀸	🔵23번도로 🟢니드리나에게 [달의돌]을 사용하면 진화
032	니드런♂	🔵9번도로, 10번도로 외
033	니드리노	🔵9번도로, 10번도로 외 🟢니드런♂이 레벨 16에서 진화
034	니드킹	🔵23번도로 🟢니드리노에게 [달의돌]을 사용하면 진화
035	삐삐	🔵달맞이산
036	픽시	🔵달맞이산 🟢삐삐에게 [달의돌]을 사용하면 진화
037	식스테일	🔵5번도로, 6번도로 외💛
037	식스테일 (알로라의 모습)	🟡무지개시티의 포켓몬 교환💛

번호	포켓몬 이름	서식지나 입수방법
038	나인테일	7번도로, 8번도로 식스테일에게 [불꽃의돌]을 사용하면 진화
038	나인테일 (알로라의 모습)	식스테일(알로라의 모습)에게 [얼음의돌]을 사용하면 진화
039	푸린	5번도로, 6번도로 외
040	푸크린	푸린에게 [달의돌]을 사용하면 진화
041	주뱃	달맞이산, 돌산터널 외
042	골뱃	돌산터널, 포켓몬타워 외 주뱃이 레벨 22에서 진화
043	뚜벅쵸	1번도로, 2번도로 외
044	냄새꼬	12번도로, 13번도로 외 뚜벅쵸가 레벨 21에서 진화
045	라플레시아	21번수로 냄새꼬에게 [리프의돌]을 사용하면 진화
046	파라스	달맞이산
047	파라섹트	파라스가 레벨 24에서 진화
048	콘팡	14번도로, 15번도로 외
049	도나리	14번도로, 15번도로 콘팡이 레벨 31에서 진화
050	디그다	디그다의 굴
050	디그다 (알로라의 모습)	보라타운의 포켓몬 교환
051	닥트리오	디그다의 굴 디그다가 레벨 26에서 진화
051	닥트리오 (알로라의 모습)	디그다(알로라의 모습)가 레벨 26에서 진화
052	나옹	24번도로, 25번도로
052	나옹 (알로라의 모습)	???의 포켓몬 교환
053	페르시온	나옹이 레벨 28에서 진화 갈색시티의 유용한 팁을 이용해 입수
053	페르시온 (알로라의 모습)	나옹(알로라의 모습)이 레벨 28에서 진화
054	고라파덕	4번도로, 6번도로 외
055	골덕	??? 고라파덕이 레벨 33에서 진화
056	망키	3번도로, 4번도로
057	성원숭	망키가 레벨 28에서 진화
058	가디	5번도로, 6번도로 외
059	윈디	7번도로, 8번도로 가디에게 [불꽃의돌]을 사용하면 진화 갈색시티의 유용한 팁을 이용해 입수
060	발챙이	22번도로, 25번도로 외
061	슈륙챙이	22번도로, 25번도로 외 발챙이가 레벨 25에서 진화
062	강챙이	??? 슈륙챙이에게 [물의돌]을 사용하면 진화
063	캐이시	5번도로, 6번도로 외
064	윤겔라	7번도로, 8번도로 캐이시가 레벨 16에서 진화

번호	포켓몬 이름	서식지나 입수방법
065	후딘	윤겔라를 통신교환하면 진화
066	알통몬	돌산터널, 챔피언로드
067	근육몬	챔피언로드 알통몬이 레벨 28에서 진화
068	괴력몬	근육몬을 통신교환하면 진화
069	모다피	1번도로, 2번도로 외
070	우츠동	12번도로, 13번도로 외 모다피가 레벨 21에서 진화
071	우츠보트	21번수로 우츠동에게 [리프의돌]을 사용하면 진화
072	왕눈해	19번수로, 20번수로 외
073	독파리	19번수로, 20번수로 외 왕눈해가 레벨 30에서 진화
074	꼬마돌	달맞이산, 돌산터널 외
074	꼬마돌 (알로라의 모습)	갈색시티의 포켓몬 교환
075	데구리	돌산터널, 챔피언로드 외 꼬마돌이 레벨 25에서 진화
075	데구리 (알로라의 모습)	꼬마돌(알로라의 모습)이 레벨 25에서 진화
076	딱구리	데구리를 통신교환하면 진화
076	딱구리 (알로라의 모습)	데구리(알로라의 모습)를 통신교환하면 진화
077	포니타	17번도로
078	날쌩마	17번도로 포니타가 레벨 40에서 진화
079	야돈	쌍둥이섬
080	야도란	쌍둥이섬 야돈이 레벨 37에서 진화
081	코일	무인발전소
082	레어코일	무인발전소 코일이 레벨 30에서 진화
083	파오리	12번도로, 13번도로
084	두두	16번도로, 17번도로 외
085	두트리오	16번도로, 17번도로 외 두두가 레벨 31에서 진화
086	쥬쥬	쌍둥이섬
087	쥬레곤	쌍둥이섬 쥬쥬가 레벨 34에서 진화
088	질퍽이	무인발전소, 포켓몬저택
088	질퍽이 (알로라의 모습)	???의 포켓몬 교환
089	질뻐기	무인발전소, 포켓몬저택 질퍽이가 레벨 38에서 진화
089	질뻐기 (알로라의 모습)	질퍽이(알로라의 모습)가 레벨 38에서 진화
090	셀러	쌍둥이섬
091	파르셀	쌍둥이섬 셀러에게 [물의돌]을 사용하면 진화
092	고오스	포켓몬타워

번호	포켓몬 이름	서식지나 입수방법
093	고우스트	포켓몬타워 / 고오스가 레벨 25에서 진화
094	팬텀	고우스트를 통신교환하면 진화
095	롱스톤	달맞이산, 돌산터널 외
096	슬리프	11번도로
097	슬리퍼	슬리프가 레벨 26에서 진화
098	크랩	10번도로, 12번도로 외
099	킹크랩	12번도로, 13번도로 / 크랩이 레벨 28에서 진화
100	찌리리공	무인발전소
101	붐볼	무인발전소 / 찌리리공이 레벨 30에서 진화
102	아라리	23번도로
103	나시	23번도로 / 아라리에게 [리프의돌]을 사용하면 진화
103	나시 (알로라의 모습)	???의 포켓몬 교환
104	탕구리	돌산터널, 포켓몬타워
105	텅구리	탕구리가 레벨 28에서 진화
105	텅구리 (알로라의 모습)	연분홍시티의 포켓몬 교환
106	시라소몬	노랑시티의 유용한 팁을 이용해 입수 / 콤보 보너스로 출현
107	홍수몬	노랑시티의 유용한 팁을 이용해 입수 / 콤보 보너스로 출현
108	내루미	???
109	또가스	무인발전소, 포켓몬저택
110	또도가스	무인발전소, 포켓몬저택 / 또가스가 레벨 35에서 진화
111	뿔카노	돌산터널, 챔피언로드 외
112	코뿌리	챔피언로드 외 / 뿔카노가 레벨 42에서 진화
113	럭키	??? / 콤보 보너스로 출현
114	덩쿠리	21번수로
115	캥카	돌산터널
116	쏘드라	11번도로, 12번도로 외
117	시드라	11번도로, 12번도로 외 / 쏘드라가 레벨 32에서 진화
118	콘치	6번도로
119	왕콘치	6번도로 / 콘치가 레벨 33에서 진화
120	별가사리	19번수로, 21번수로 외
121	아쿠스타	18번도로, 19번도로 외 / 별가사리에게 [물의돌]을 사용하면 진화
122	마임맨	11번도로
123	스라크	14번도로, 15번도로
124	루주라	쌍둥이섬
125	에레브	무인발전소

번호	포켓몬 이름	서식지나 입수방법
126	마그마	포켓몬저택
127	쁘사이저	14번도로, 15번도로
128	켄타로스	14번도로, 15번도
129	잉어킹	19번수로, 20번수로 외
130	갸라도스	20번수로 / 잉어킹이 레벨 20에서 진화
131	라프라스	실프주식회사의 유용한 팁을 이용해 입수 / 콤보 보너스로 출현
132	메타몽	포켓몬저택 외
133	이브이	17번도로 / 이브이 버전의 파트너
134	샤미드	이브이에게 [물의돌]을 사용하면 진화
135	쥬피썬더	이브이에게 [천둥의돌]을 사용하면 진화
136	부스터	이브이에게 [불꽃의돌]을 사용하면 진화
137	폴리곤	노랑시티의 유용한 팁을 이용해 입수 / 콤보 보너스로 출현
138	암나이트	화석에서 부활시킨다
139	암스타	암나이트가 레벨 40에서 진화
140	투구	화석에서 부활시킨다
141	투구푸스	투구가 레벨 40에서 진화
142	프테라	화석에서 부활시킨다
143	잠만보	12번도로, 16번도로※1 / 콤보 보너스로 출현
144	프리져	쌍둥이섬(p.126 참조)
145	썬더	무인발전소(p.126 참조)
146	파이어	챔피언로드(p.126 참조)
147	미뇽	10번도로
148	신뇽	10번도로 / 미뇽이 레벨 30에서 진화
149	망나뇽	신뇽이 레벨 55에서 진화 / 콤보 보너스로 출현
150	뮤츠	???(p.125 참조)
151	뮤	[몬스터볼 Plus]에서 데려온다(p.132 참조)
152	멜탄	[Pokémon GO]와의 연동으로만 입수 가능(p.127 참조)
153	멜메탈	[Pokémon GO]와의 연동으로만 입수 가능(p.127 참조)

※리스트 중 [???] 표기는 이 책의 [스토리 & 맵 공략] 코너에서 공개되지 않은 것을 의미한다. 그 포켓몬은 관동지방 어딘가에서 만나거나 손에 넣을 수 있다.

※1 잠만보는 우연히 만나는 것이 아니라 그 장소에서 자고 있다.

스페셜 데이터 대공개 / 포켓몬 분포 & 입수방법 리스트

기술머신 입수방법

기술머신은 총 60종. 입수방법이 불명한 것은 훈련마을 이후에 손에 넣을 수 있다.

대주는 기술머신4?
"폭도타기"를 발견했다!

기술머신 번호	기술명	타입	입수방법
01	박치기	노말	스토리 진행으로 손에 넣는다 (회색시티 체육관)
02	도발	악	현시점에서는 불명
03	도우미	노말	유용한 팁을 이용해 손에 넣는다 (무지개시티)
04	순간이동	에스퍼	필드에 떨어져 있다 (포켓몬타워)
05	잠자기	에스퍼	필드에 떨어져 있다 (로켓단아지트)
06	빛의장막	에스퍼	유용한 팁을 이용해 손에 넣는다 (무지개시티)
07	방어	노말	유용한 팁을 이용해 손에 넣는다 (무지개시티)
08	대타출동	노말	유용한 팁을 이용해 손에 넣는다 (노랑시티)
09	리플렉터	에스퍼	유용한 팁을 이용해 손에 넣는다 (무지개시티)
10	구멍파기	땅	스토리 진행으로 손에 넣는다 (블루시티)
11	도깨비불	불꽃	유용한 팁을 이용해 손에 넣는다 (상록시티)
12	객기	노말	유용한 팁을 이용해 손에 넣는다 (7번도로)
13	깨트리다	격투	유용한 팁을 이용해 손에 넣는다 (10번도로)
14	공중날기	비행	유용한 팁을 이용해 손에 넣는다 (16번도로)
15	지구던지기	격투	유용한 팁을 이용해 손에 넣는다 (25번도로)
16	전기자석파	전기	필드에 떨어져 있다 (25번도로)
17	드래곤테일	드래곤	숍에서 살 수 있다 (무지개백화점)
18	유턴	벌레	숍에서 살 수 있다 (무지개백화점)
19	아이언테일	강철	숍에서 살 수 있다 (무지개백화점)
20	악의파동	악	필드에 떨어져 있다 (로켓단아지트)
21	속임수	악	현시점에서는 불명

기술머신 번호	기술명	타입	입수방법
22	스톤샤워	바위	현시점에서는 불명
23	번개펀치	전기	유용한 팁을 이용해 손에 넣는다 (노랑시티)
24	시저크로스	벌레	필드에 떨어져 있다 (12번도로)
25	폭포오르기	물	숍에서 살 수 있다 (무지개백화점)
26	독찌르기	독	유용한 팁을 이용해 손에 넣는다 (무지개시티)
27	맹독	독	스토리 진행으로 손에 넣는다 (연분홍시티)
28	트라이어택	노말	숍에서 살 수 있다 (무지개백화점)
29	열탕	물	스토리 진행으로 손에 넣는다 (블루시티 체육관)
30	벌크업	격투	숍에서 살 수 있다 (무지개백화점)
31	불꽃펀치	불꽃	유용한 팁을 이용해 손에 넣는다 (15번도로)
32	매지컬샤인	페어리	유용한 팁을 이용해 손에 넣는다 (12번도로)
33	명상	에스퍼	스토리 진행으로 손에 넣는다 (노랑시티 체육관)
34	용의파동	드래곤	필드에 떨어져 있다 (실프주식회사)
35	냉동펀치	얼음	유용한 팁을 이용해 손에 넣는다 (21번수로)
36	10만볼트	전기	스토리 진행으로 손에 넣는다 (갈색시티)
37	화염방사	불꽃	필드에 떨어져 있다 (실프주식회사)
38	번개	전기	현시점에서는 불명
39	역린	드래곤	현시점에서는 불명
40	사이코키네시스	에스퍼	유용한 팁을 이용해 손에 넣는다 (노랑시티)
41	지진	땅	현시점에서는 불명
42	자폭	노말	유용한 팁을 이용해 손에 넣는다 (실프주식회사)

기술머신 번호	기술명	타입	입수방법
43	섀도볼	고스트	숍에서 살 수 있다 (무지개백화점)
44	치근거리기	페어리	필드에 떨어져 있다 (무지개시티)
45	솔라빔	풀	현시점에서는 불명
46	불대문자	불꽃	현시점에서는 불명
47	파도타기	물	필드에 떨어져 있다 (15번도로)
48	파괴광선	노말	숍에서 살 수 있다 (무지개백화점)
49	엄청난힘	격투	현시점에서는 불명
50	날개쉬기	비행	유용한 팁을 이용해 손에 넣는다 (12번도로)
51	눈보라	얼음	현시점에서는 불명

기술머신 번호	기술명	타입	입수방법
52	오물폭탄	독	현시점에서는 불명
53	메가드레인	풀	스토리 진행으로 손에 넣는다 (무지개시티 체육관)
54	러스터캐논	강철	필드에 떨어져 있다 (실프주식회사)
55	냉동빔	얼음	필드에 떨어져 있다 (쌍둥이섬)
56	스텔스록	바위	현시점에서는 불명
57	고양이돈받기	노말	유용한 팁을 이용해 손에 넣는다 (4번도로)
58	드릴라이너	땅	유용한 팁을 이용해 손에 넣는다 (17번도로)
59	꿈먹기	에스퍼	유용한 팁을 이용해 손에 넣는다 (12번도로)
60	메가폰	벌레	현시점에서는 불명

스페셜 데이터 대공개／기술머신 입수방법 외

각종 돌 입수방법

포켓몬의 진화에 필요한 [돌]은 6종류. 모두 입수하자!

른쪽 리스트 위에서 5종류, [불의돌]부터 [얼음의돌]까지는 떨어진 물건으로 입수하든가, 무지개백화점에서 살 수 있다. [달의돌]만 팔지 않으며, 보이지 않는 떨어진 물건을 파트너가 찾아내는 방법으로만 손에 넣을 수 있다(p.55 참조). 꼬리의 움직임에 주목해서 찾아보자.

돌	그 돌로 진화하는 포켓몬(진화 후)
불꽃의돌	나인테일, 윈디, 부스터
천둥의돌	라이추, 쥬피썬더
물의돌	강챙이, 파르셀, 아쿠스타, 샤미드
리프의돌	라플레시아, 우츠보트, 나시
얼음의돌	고지(알로라의 모습), 나인테일(알로라의 모습)
달의돌	니드퀸, 니드킹, 픽시, 푸크린

◀달의돌은 달맞이산 지하 2층이나 노랑시티의 흉내내기를 잘하는 여자아이의 집에서 발견된 적이 있다고 한다. 끈기있게 찾아보자.

PP회복도구 입수방법

포켓몬의 기술 포인트를 회복시키는 도구는 가게에서는 팔지 않는 귀중품

를 회복시켜 주는 도구는 종류. 이것들은 떨어진 물, 또는 배틀의 보수로 손에 넣는 경우가 많다. 각각 효과는 오른쪽의 표와 다.

도구	효과
PP에이드	포켓몬이 배운 기술 중 1개의 PP를 10만큼 회복한다.
PP회복	포켓몬이 배운 기술 중 1개의 PP를 모두 회복한다.
PP에이더	포켓몬이 배운 4개의 기술의 PP를 10씩 회복한다.
PP맥스	포켓몬이 배운 4개의 기술의 PP를 모두 회복한다.
포인트업	포켓몬이 배운 기술 중 1개의 PP의 최대치를 조금 올린다.
포인트맥스	포켓몬이 배운 기술 중 1개의 PP의 최대치를 최고까지 올린다.

프렌들리숍 공통 판매상품 리스트

숍에서 살 수 있는 상품은 입수한 체육관 배지 수에 따라 늘어난다.

상품	가격	획득한 배지의 수								
		0개	1개	2개	3개	4개	5개	6개	7개	8개
몬스터볼	100원	O	O	O	O	O	O	O	O	O
수퍼볼	300원	–	O	O	O	O	O	O	O	O
하이퍼볼	500원	–	–	–	–	O	O	O	O	O
상처약	200원	O	O	O	O	O	O	O	O	O
좋은상처약	700원	–	–	O	O	O	O	O	O	O
고급상처약	1500원	–	–	–	–	O	O	O	O	O
풀회복약	2500원	–	–	–	–	–	–	–	–	O
회복약	3000원	–	–	–	–	–	–	–	–	O
해독제	200원	O	O	O	O	O	O	O	O	O
화상치료제	300원	O	O	O	O	O	O	O	O	O
얼음상태치료제	100원	O	O	O	O	O	O	O	O	O
잠깨는약	100원	O	O	O	O	O	O	O	O	O
마비치료제	300원	O	O	O	O	O	O	O	O	O
만병통치제	400원	–	–	–	O	O	O	O	O	O
기력의조각	2000원	–	–	–	O	O	O	O	O	O
동굴탈출로프	300원	–	–	–	O	O	O	O	O	O
벌레회피스프레이	400원	–	O	O	O	O	O	O	O	O
실버스프레이	700원	–	–	–	O	O	O	O	O	O
골드스프레이	900원	–	–	–	–	–	O	O	O	O
벌레유인코롱	400원	–	–	O	O	O	O	O	O	O
실버코롱	700원	–	–	–	O	O	O	O	O	O
골드코롱	900원	–	–	–	–	–	O	O	O	O
플러스파워	550원	–	O	O	O	O	O	O	O	O
디펜드업	500원	–	O	O	O	O	O	O	O	O
스페셜업	350원	–	O	O	O	O	O	O	O	O
스페셜가드	350원	–	O	O	O	O	O	O	O	O
스피드업	350원	–	O	O	O	O	O	O	O	O
잘-맞히기	950원	–	O	O	O	O	O	O	O	O
크리티컬커터	650원	–	O	O	O	O	O	O	O	O
이펙트가드	700원	–	O	O	O	O	O	O	O	O

볼을 한꺼번에 사면 프리미엄볼을 받을 수 있다!

숍에서 각종 볼을 한꺼번에 사면 10개마다 프리미엄 볼을 1개 덤으로 받을 수 있다.

◀조금 희귀한 비품 볼. 프리미엄볼 성능은 몬스터볼 같다.

자동판매기 판매 장소별 라인업

상품은 판매기에 따라 다르다. 후르츠밀크는 백화점 옥상 판매기에서만 살 수 있다.

판매기가 있는 장소	라인업	가격	효과
무지개백화점	맛있는물	200원	미네랄이 가득한 물. 포켓몬 1마리의 HP를 30만큼 회복한다.
	미네랄사이다	300원	싸고 톡 쏘는 사이다. 포켓몬 1마리의 HP를 50만큼 회복한다.
	후르츠밀크	350원	매우 달콤한 쥬스. 포켓몬 1마리의 HP를 70만큼 회복한다.
로켓게임코너	맛있는물	200원	미네랄이 가득한 물. 포켓몬 1마리의 HP를 30만큼 회복한다.
	미네랄사이다	300원	싸고 톡 쏘는 사이다. 포켓몬 1마리의 HP를 50만큼 회복한다.

종류별 도구 성능표

볼은 모두 5종류가 있다! 야생 포켓몬을 잡을 때 사용하자.

몬스터볼

몬스터볼
◀야생 포켓몬을 잡는 기본적인 볼.

수퍼볼
◀몬스터볼보다 쉽게 잡는 볼.

하이퍼볼
◀수퍼볼보다 쉽게 잡는 볼.

프리미엄볼
◀원가를 기념하는, 비매품의 희귀한 볼.

마스터볼
◀어떤 야생 포켓몬이든 반드시 잡는 볼.

HP, 상태 이상 회복 도구

도구 이름	효과
처약	스프레이식 상처약. 포켓몬 1마리의 HP를 20만큼 회복한다.
은상처약	스프레이식 상처약. 포켓몬 1마리의 HP를 60만큼 회복한다.
급상처약	스프레이식 상처약. 포켓몬 1마리의 HP를 120만큼 회복한다.
회복약	스프레이식 상처약. 포켓몬 1마리의 HP를 모두 회복한다.
복약	포켓몬 1마리의 HP와 상태 이상을 모두 회복한다.
독제	스프레이식 약. 포켓몬 1마리의 [독] 상태를 회복한다.
상치료제	스프레이식 약. 포켓몬 1마리의 [화상] 상태를 회복한다.
음상태치료제	스프레이식 약. 포켓몬 1마리의 [얼음] 상태를 회복한다.
깨는약	스프레이식 약. 포켓몬 1마리의 [잠듦] 상태를 회복한다.
비치료제	스프레이식 약. 포켓몬 1마리의 [마비] 상태를 회복한다.
병통치제	스프레이식 약. 포켓몬 1마리의 상태 이상을 모두 회복한다.
력의조각	[기절]한 포켓몬 1마리를 건강하게 하고 HP를 절반까지 회복한다.
력의덩어리	[기절]한 포켓몬 1마리를 건강하게 하고 HP를 모두 회복한다.

배틀에 관계된 도구

도구 이름	효과
러스파워	배틀 중인 포켓몬의 [공격]을 크게 올리는 도구. 포켓몬을 볼에 넣어버리면 원래대로 되돌아간다.
펜드업	배틀 중인 포켓몬의 [방어]를 크게 올리는 도구. 포켓몬을 볼에 넣어버리면 원래대로 되돌아간다.
페셜업	배틀 중인 포켓몬의 [특수공격]을 크게 올리는 도구. 포켓몬을 볼에 넣어버리면 원래대로 되돌아간다.
페셜가드	배틀 중인 포켓몬의 [특수방어]를 크게 올리는 도구. 포켓몬을 볼에 넣어버리면 원래대로 되돌아간다.
피드업	배틀 중인 포켓몬의 [스피드]를 크게 올리는 도구. 포켓몬을 볼에 넣어버리면 원래대로 되돌아간다.
-맞히기	배틀 중인 포켓몬의 [명중]을 크게 올리는 도구. 포켓몬을 볼에 넣어버리면 원래대로 되돌아간다.
리티컬커터	급소 명중률이 크게 올라간다. 한 번밖에 쓸 수 없다. 포켓몬을 볼에 넣어버리면 원래대로 되돌아간다.
펙트가드	배틀 중 5턴 동안 같은 편의 능력을 떨어뜨리지 않게 하는 도구.

겁에서 쓰는 도구

도구 이름	효과
굴탈출로프	길고 튼튼한 끈. 동굴이나 던전에서 빠져나올 수 있다.
베회피스프레이	사용하면 야생 포켓몬이 도망간다. 잠시동안 포켓몬을 만나지 않게 된다.
버스프레이	사용하면 야생 포켓몬이 도망가서 만나지 않게 된다. 벌레회피스프레이보다 효과가 오래 간다.
스프레이	사용하면 야생 포켓몬이 도망가서 만나지 않게 된다. 실버스프레이보다 효과가 오래 간다.
베유인코롱	사용하면 잠시동안 희귀한 포켓몬이 나오기 쉬워지는 향수.
버코롱	사용하면 희귀한 포켓몬이 나오기 쉬워지는 향수. 벌레유인코롱보다 효과가 오래 간다.
코롱	사용하면 희귀한 포켓몬이 나오기 쉬워지는 향수. 실버코롱보다 효과가 오래 간다.

스페셜 데이터 대공개 ▼숍 상품 리스트 외

포켓몬 타입 일람표

이름	타입1	타입2
ㄱ 가디	불꽃	
강챙이	물	격투
갸라도스	물	비행
거북왕	물	
거북왕(메가거북왕)	물	
고라파덕	물	
고오스	고스트	독
고우스트	고스트	독
고지	땅	
고지(알로라의 모습)	얼음	강철
골덕	물	
골뱃	독	비행
괴력몬	격투	
구구	노말	비행
근육몬	격투	
깨비드릴조	노말	비행
깨비참	노말	비행
꼬렛	노말	
꼬렛(알로라의 모습)	악	노말
꼬마돌	바위	땅
꼬마돌(알로라의 모습)	바위	전기
꼬부기	물	
ㄴ 나시	풀	에스퍼
나시(알로라의 모습)	풀	드래곤
나옹	노말	
나옹(알로라의 모습)	악	
나인테일	불꽃	
나인테일(알로라의 모습)	얼음	페어리
날쌩마	불꽃	
내루미	노말	
냄새꼬	풀	독
니드런우	독	
니드런♂	독	
니드리나	독	
니드리노	독	
니드퀸	독	땅
니드킹	독	땅
ㄷ 닥트리오	땅	
닥트리오(알로라의 모습)	땅	강철
단데기	벌레	
덩쿠리	풀	
데구리	바위	땅
데구리(알로라의 모습)	바위	전기
도나리	벌레	독
ㄷ 독침붕	벌레	독
독파리	물	독
두두	노말	비행
두트리오	노말	비행
디그다	땅	
디그다(알로라의 모습)	땅	강철
딱구리	바위	땅
딱구리(알로라의 모습)	바위	전기
딱충이	벌레	독
또가스	독	
또도가스	독	
뚜벅쵸	풀	독
ㄹ 라이츄	전기	
라이츄(알로라의 모습)	전기	에스퍼
라프라스	물	얼음
라플레시아	풀	독
럭키	노말	
레어코일	전기	강철
레트라	노말	
레트라(알로라의 모습)	악	노말
롱스톤	바위	땅
루주라	얼음	에스퍼
리자드	불꽃	
리자몽	불꽃	비행
리자몽(메가리자몽X)	불꽃	드래곤
리자몽(메가리자몽Y)	불꽃	비행
ㅁ 마그마	불꽃	
마임맨	에스퍼	페어리
망나뇽	드래곤	비행
망키	격투	
메타몽	노말	
멜메탈	강철	
멜탄	강철	
모다피	풀	독
모래두지	땅	
모래두지(알로라의 모습)	얼음	강철
뮤	에스퍼	
뮤츠	에스퍼	
미뇽	드래곤	
ㅂ 발챙이	물	
버터플	벌레	비행
별가사리	물	
부스터	불꽃	
붐볼	전기	

알로라의 모습이나 메가진화한 포켓몬을 포함해, 등장한 포켓몬 타입을 리스트로 정리했다! 가나다순
으로 배열해 포켓몬을 찾기 쉽다! 책 앞부분의 [기술·타입 상성표]와 함께 활용해서 포켓몬 배틀을 유
리하게 진행하자!!

포켓몬	타입1	타입2
뿔충이	벌레	독
뿔카노	땅	바위
쁘사이저	벌레	
삐삐	페어리	
샤미드	물	
성원숭	격투	
셀러	물	
슈륙챙이	물	
스라크	벌레	비행
슬리퍼	에스퍼	
슬리프	에스퍼	
시드라	물	
시라소몬	격투	
식스테일	불꽃	
식스테일(알로라의 모습)	얼음	
신농	드래곤	
썬더	전기	비행
쏘드라	물	
아라리	풀	에스퍼
아보	독	
아보크	독	
아쿠스타	물	에스퍼
알통몬	격투	
암나이트	바위	물
암스타	바위	물
야도란	물	에스퍼
야돈	에스퍼	
어니부기	물	
에레브	전기	
왕눈해	물	독
왕콘치	물	
우츠동	풀	독
우츠보트	풀	독
윈디	불꽃	
윤겔라	에스퍼	
이브이	노말	
이상해꽃	풀	독
이상해꽃(메가이상해꽃)	풀	독
이상해씨	풀	독
이상해풀	풀	독
잉어킹	물	
잠만보	노말	
주뱃	독	비행
쥬레곤	물	얼음

포켓몬	타입1	타입2
쥬쥬	물	
쥬피썬더	전기	
질뻐기	독	
질뻐기(알로라의 모습)	독	악
질퍽이	독	
질퍽이(알로라의 모습)	독	악
찌리리공	전기	
캐이시	에스퍼	
캐터피	벌레	
캥카	노말	
켄타로스	노말	
코뿌리	땅	바위
코일	전기	강철
콘치	물	
콘팡	벌레	독
크랩	물	
킹크랩	물	
탕구리	땅	
텅구리	땅	
텅구리(알로라의 모습)	불꽃	고스트
투구	바위	물
투구푸스	바위	물
파라섹트	벌레	풀
파라스	벌레	풀
파르셀	물	얼음
파오리	노말	비행
파이리	불꽃	
파이어	불꽃	비행
팬텀	고스트	독
페르시온	노말	
페르시온(알로라의 모습)	악	
포니타	불꽃	
폴리곤	노말	
푸린	노말	페어리
푸크린	노말	페어리
프리져	얼음	비행
프테라	바위	비행
피죤	노말	비행
피죤투	노말	비행
피카츄	전기	
픽시	페어리	
홍수몬	격투	
후딘	에스퍼	

포켓몬스터 레츠고! 피카츄 · 레츠고! 이브이
속성클리어모험가이드

2022년 11월 25일 초판 발행
2023년 2월 1일 2쇄 발행

- **발행인/** 정동훈
- **편집인/** 여영아
- **편집/** 김지현, 김학림, 김상범, 변지현
- **미술/** 김지수
- **제작/** 김종훈
- **발행처/** (주)학산문화사
- **등록/** 1995년 7월 1일 제3-632호
- **주소/** 서울시 동작구 상도로 282
- **전화/** (편집)02-828-8826, 8871 (주문)02-828-8962
- **팩스/** 02-823-5109
 http://www.haksanpub.co.kr

- **감수/** (주)포켓몬코리아

ISBN 979-11-6947-549-5

※게임 내용에 대한 전화문의는 받지 않습니다. ※파본이나 잘못된 책은 교환해 드립니다.

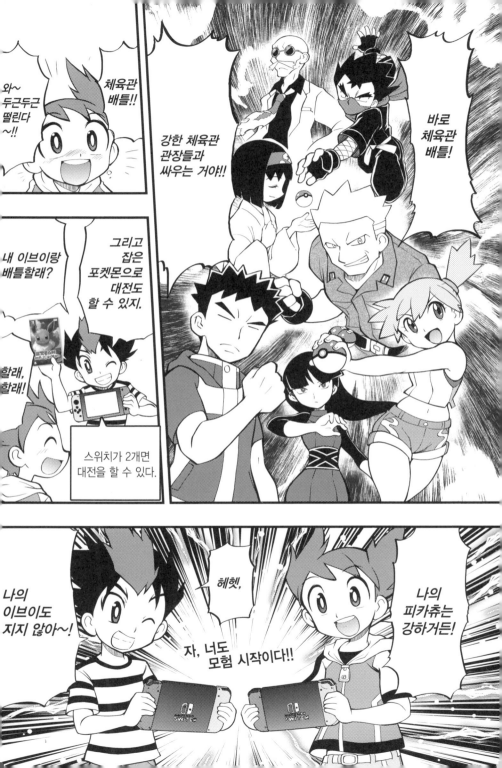

피카~!!

참방참방서핑이다!! ※7

피카츄가 갖고 있는 물타입 기술?

그런 게 있을 리….

이거다!

있다!

※7 [참방참방서핑]은 [파트너기술]의 하나다. [레츠고! 피카츄]의 파트너 피카츄가 스토리 도중에 배울 수 있다.

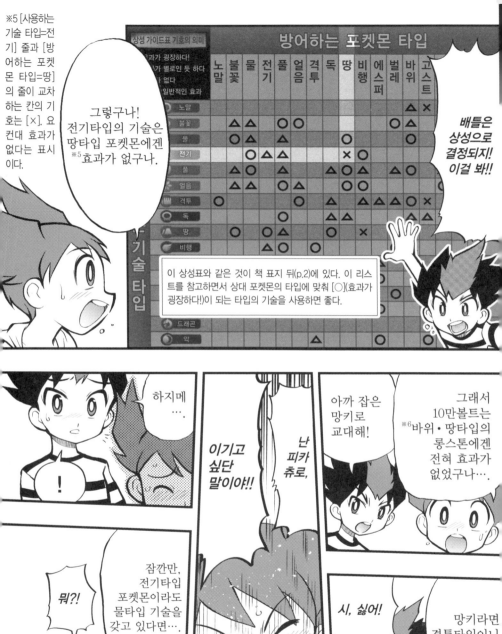

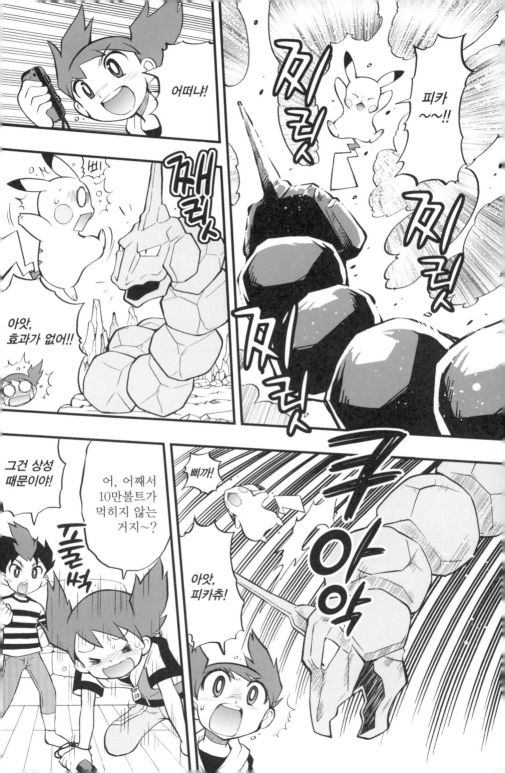

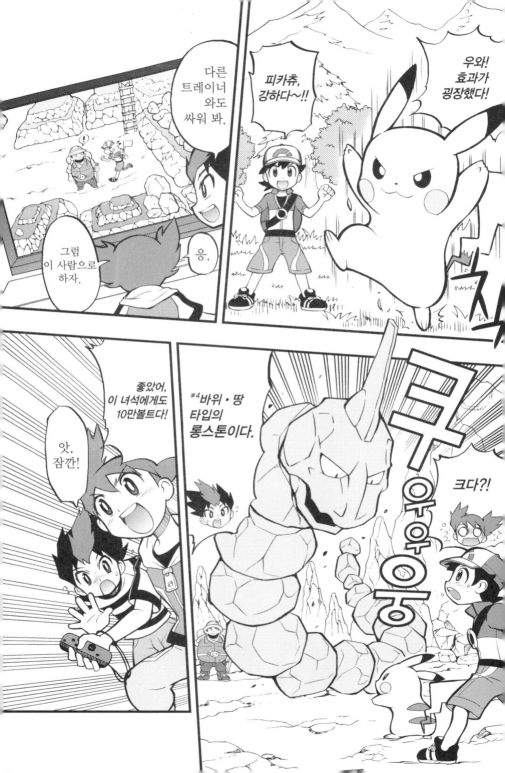

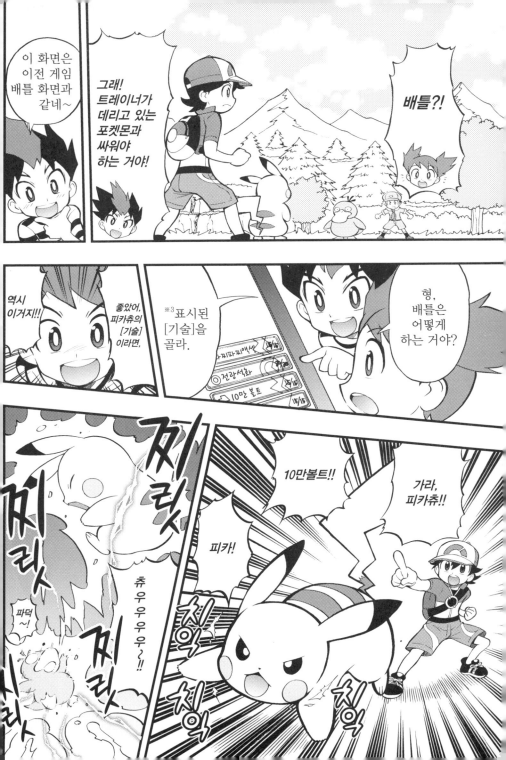

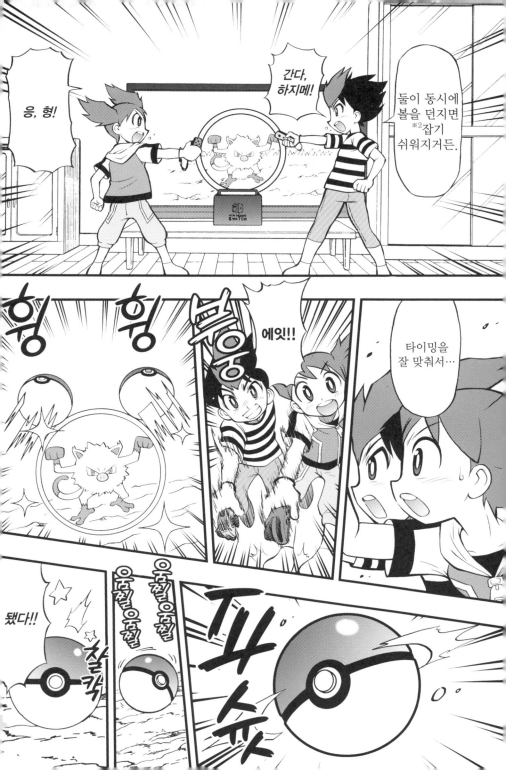

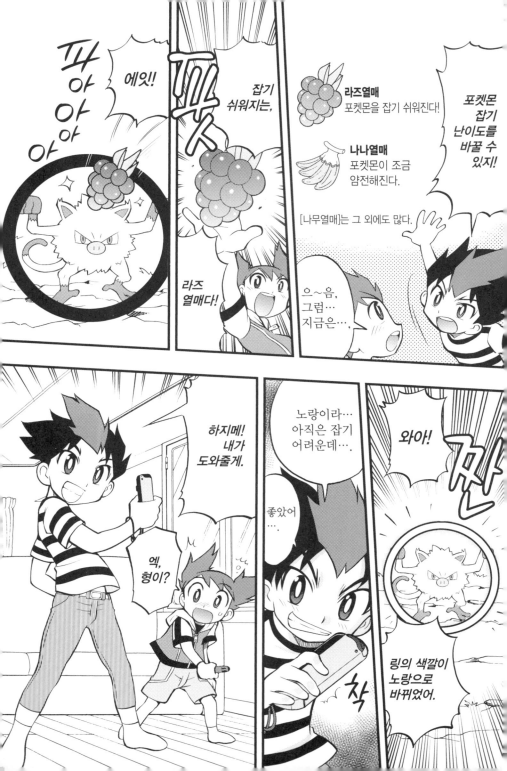

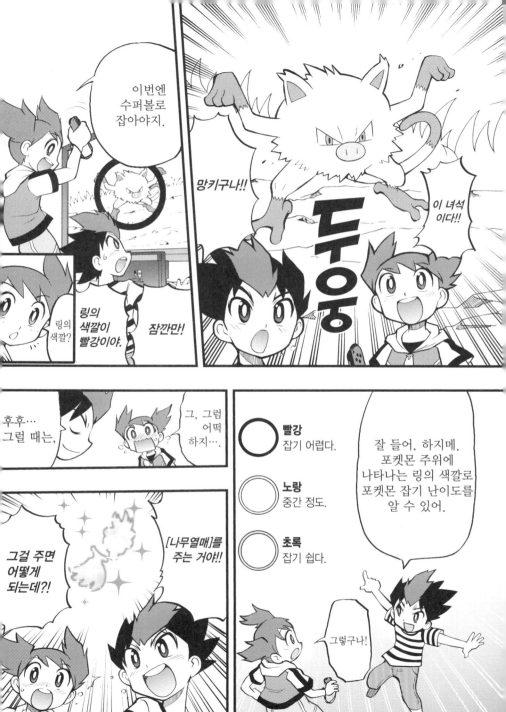

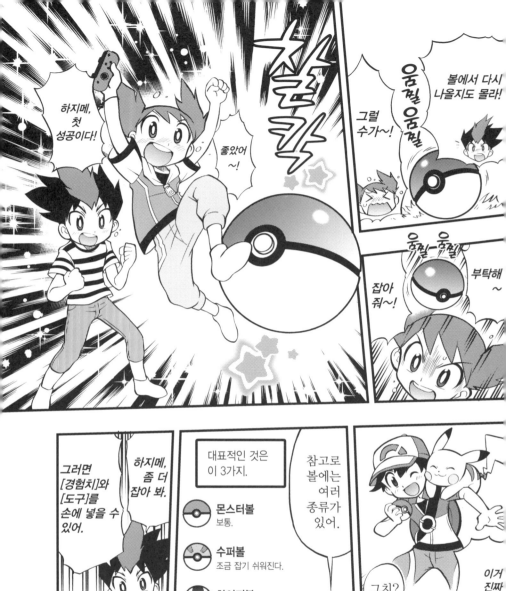
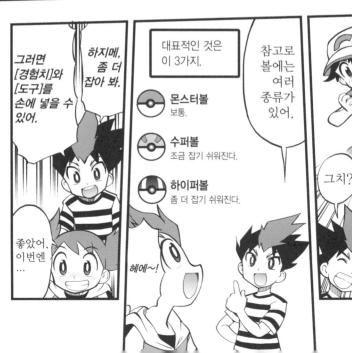

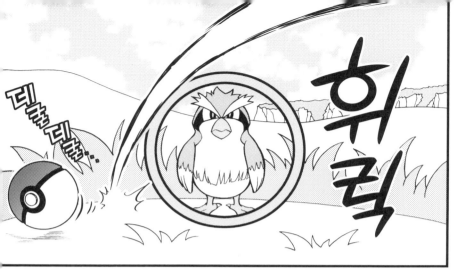

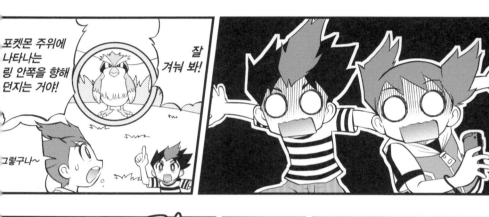

포켓몬 주위에
나타나는
링 안쪽을 향해
던지는 거야!

잘
겨눠 봐!

그렇구나~

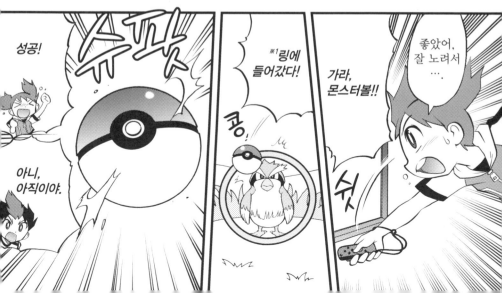

성공!

아니,
아직이야.

※1 링에
들어갔다!

콩!

가라,
몬스터볼!!

좋았어,
잘 노려서
….

쉿

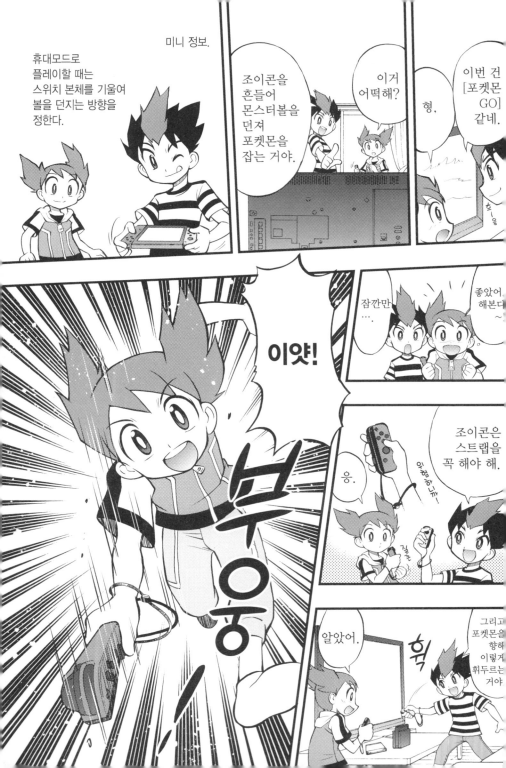

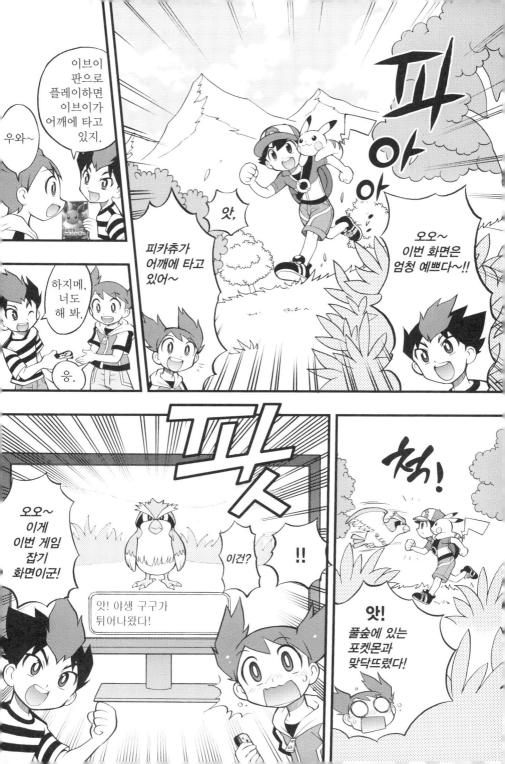

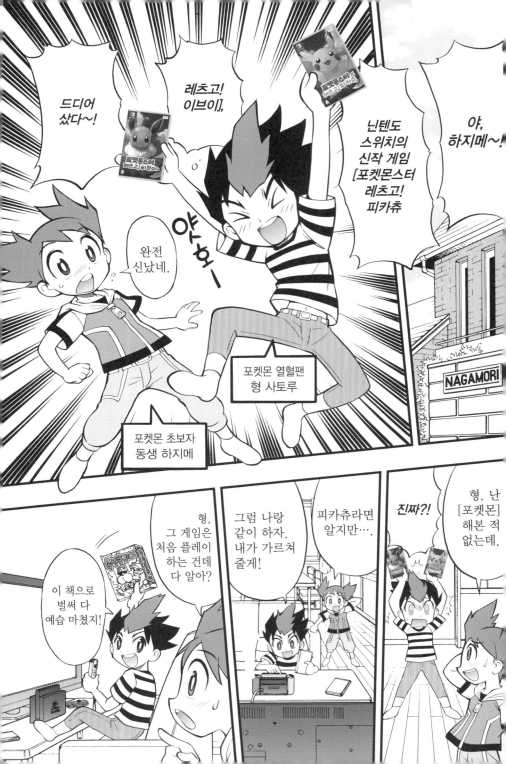